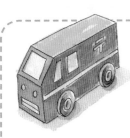
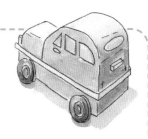

素描＋水彩
什麼都能畫的繪畫技術秘訣

倉前朋子

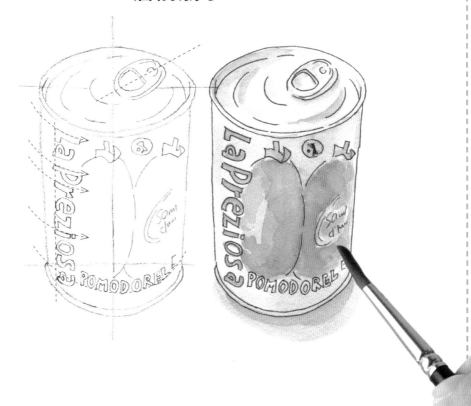

瑞昇文化

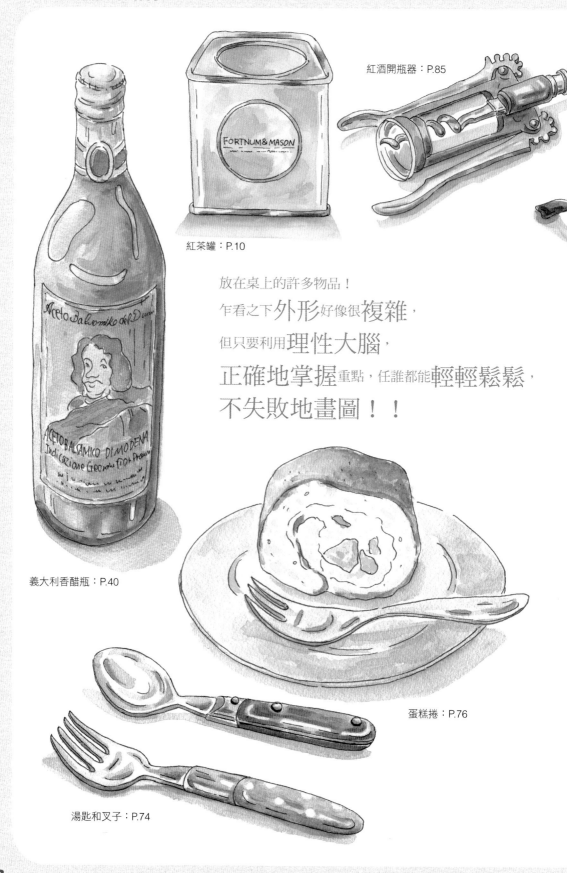

紅酒開瓶器：P.85

紅茶罐：P.10

放在桌上的許多物品！
乍看之下**外形**好像很**複雜**，
但只要利用**理性大腦**，
正確地掌握重點，任誰都能**輕輕鬆鬆**，
不失敗地畫圖！！

義大利香醋瓶：P.40

蛋糕捲：P.76

湯匙和叉子：P.74

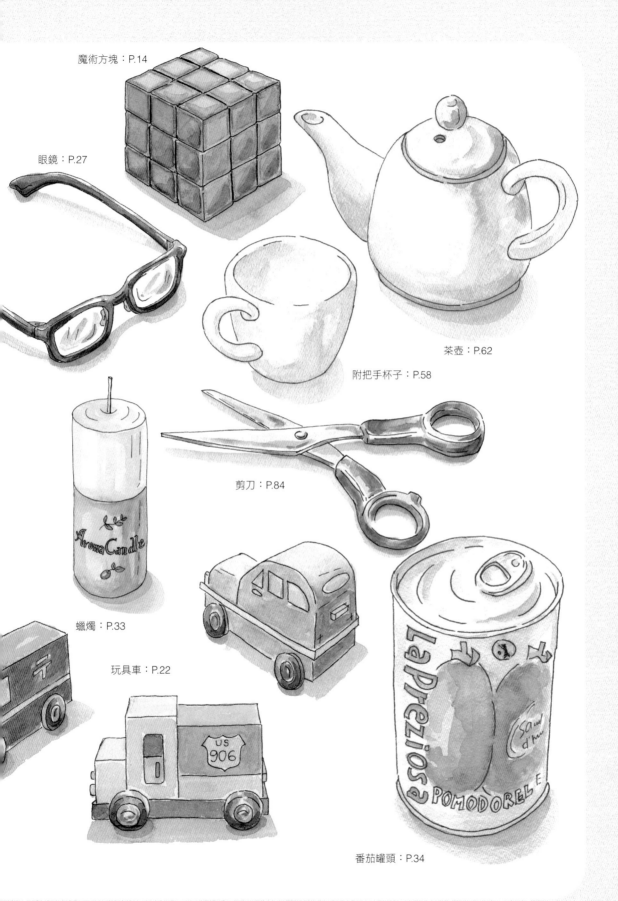

魔術方塊：P.14

眼鏡：P.27

茶壺：P.62

附把手杯子：P.58

剪刀：P.84

蠟燭：P.33

玩具車：P.22

番茄罐頭：P.34

前言

「畫畫真是苦差事！」
「總覺得畫出來的東西怪怪的…」
有這種想法的人應該不少吧？！
不用擔心，絕對沒問題的！！

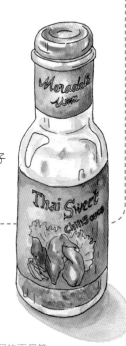

中央鼓起的筒狀，
把手和壺嘴對角線
連結而成的形狀

● 中心點在哪裡？

● 哪裡平行、哪裡垂直？

● 該如何呈現遠近感……etc.
若能掌握上述幾個重點，從基本的外形開始，相互組合或運用，
不管什麼物品都畫得出來喔！

只要正確掌握重點，就不需在意線條不直、形狀有點歪斜、顏料略微滲出等問題！
不拘泥於小細節，只要大致上色，就能完成具有自我風格的畫作。

掌握這些重點，畫出基本外形，
就能輕輕鬆鬆地畫出身邊的日常物品喔！

找到想要畫的東西時，
不要害怕，慢慢地畫出來吧！
如此，一定能擴展更快樂的世界喔！

倉前 朋子

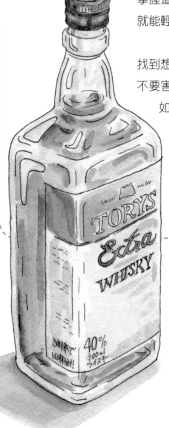

箱形和筒形組
合而成的形狀

粗細不同的兩個筒
形連結而成的形狀

CONTENTS

從基本的箱形開始

只要能**畫**出**箱**形，
就能**均衡**地畫出**任何物品**

（天然物除外）！

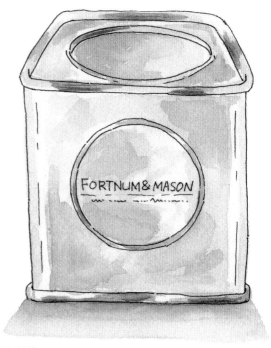

紅茶罐

畫法 ▷ P.10

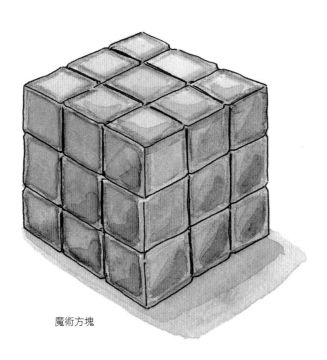

魔術方塊

畫法 ▷ P.14

雖然只是箱形，卻因為不同的視線角度，讓樣貌也產生大大的不同。

請仔細觀察身邊的箱子吧！

眼睛高度和平面角度

注意眼前的角度
和對側的角度吧！

由正上方往下看的角度

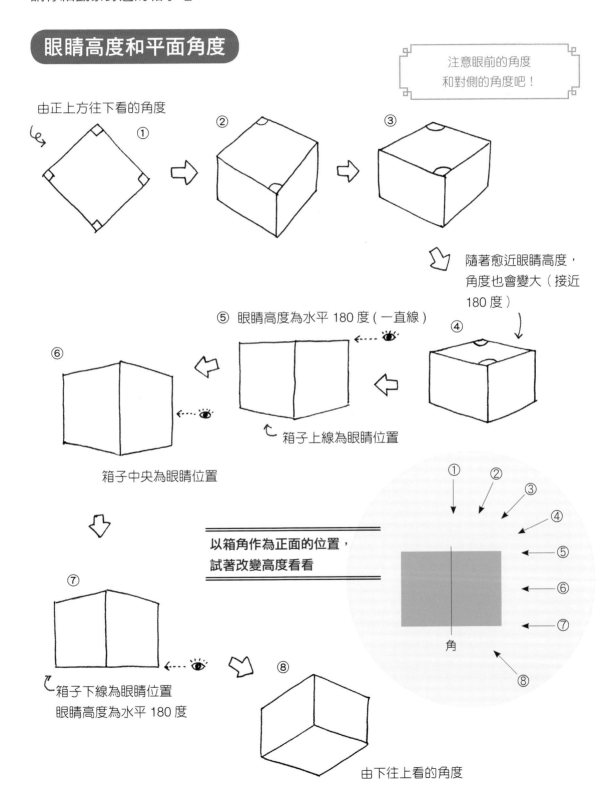

① ② ③

隨著愈近眼睛高度，
角度也會變大（接近
180度）

⑤ 眼睛高度為水平180度（一直線）

④

⑥

箱子上線為眼睛位置

箱子中央為眼睛位置

以箱角作為正面的位置，
試著改變高度看看

① ② ③ ④ ⑤ ⑥ ⑦ ⑧

角

⑦

箱子下線為眼睛位置
眼睛高度為水平180度

⑧

由下往上看的角度

了解透視圖法

若覺得很難懂的人，請實際開始描繪之後，再回到這一頁來看，
或許就能夠更為明白。

【一點透視圖法】

使用一點透視圖法的重點，是將箱子的某一個面作為正面。

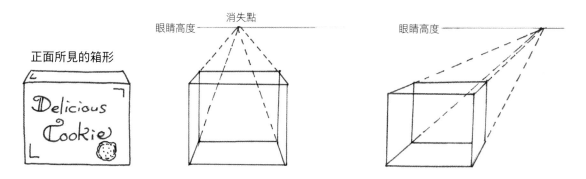

輔助線往深處延伸後集中於某 1 點，此點稱為消失點。消失點一定是在觀者的
眼睛高度位置 (水平線 / 地平線)。以一個消失點來進行描繪稱為一點透視圖法。

【二點透視圖法】

從 2 個橫面來看時，則使用二點透視圖法。
右面和左面，分別朝向消失點的方向。

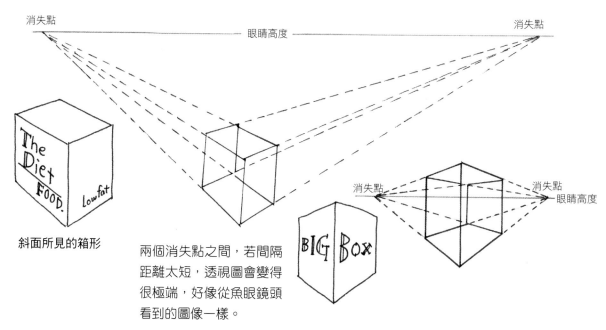

兩個消失點之間，若間隔
距離太短，透視圖會變得
很極端，好像從魚眼鏡頭
看到的圖像一樣。

【三點透視圖法】

在三點透視圖法中，除了左右消失點之外，再加入上或下的消失點。
極端地往上或往下看時，會使用三點透視圖法。

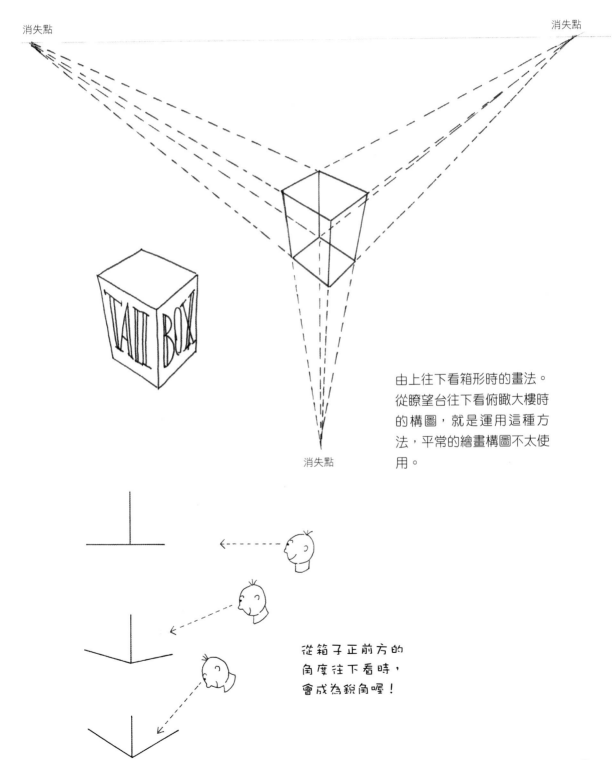

由上往下看箱形時的畫法。
從瞭望台往下看俯瞰大樓時
的構圖，就是運用這種方
法，平常的繪畫構圖不太使
用。

從箱子正前方的
角度往下看時，
會成為銳角喔！

1 畫出水平線

水平線

2 描繪箱形正面

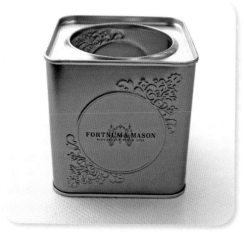

紅茶罐（FORTNUM&MASON）

使用遠近法進行構圖時，
到底要放在水平線的哪個位置畫才好呢？

眼睛高度距離相對於所描繪之物的高度約好幾倍。此時，可將手水平地放在自己眼睛高度的位置，再以對側可見之物（例如、牆壁上的傷痕或紙門的木條等）來決定大致的標準較為容易。

想畫的物品放得愈遠，物品的高度會愈接近眼睛的高度（水平線），放得愈近，就會比眼睛的高度（水平線）更低。

此外，高度較高的物品，最頂部的地方接近眼睛的高度（水平線），底部則距離眼睛高度較遠。

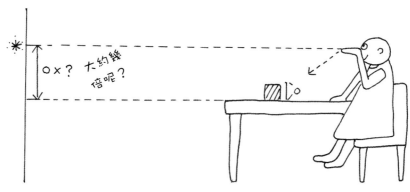

○×？ 大約幾倍呢？

3 正面的中心線垂直延伸，到水平線交接
處做一記號

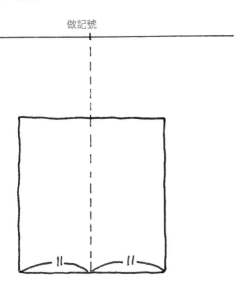

4 從水平線記號處，往箱子正面上方的 2
個角分別拉出虛線

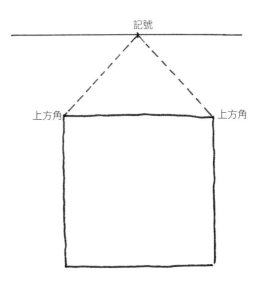

5 決定深度後，畫出水平線條

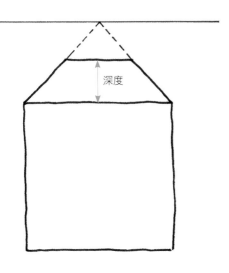

6 正面和上面各畫出對角線

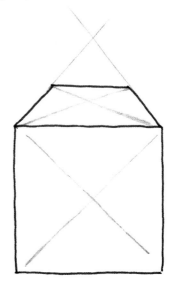

7 對角線的交叉點為中心，畫出圓形

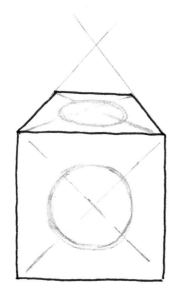

畫圓的訣竅

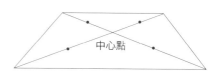

中心點

從中心點到4個角的方向畫線，
每一線條的中心處做出記號點，
將此4個記號點以曲線連結起來，
即可畫出圓形

因為正面是正方形，所以會畫出
正圓形，上方的面因為是梯形，
所以圓形也會比正面的圓形更扁

8 描繪邊緣

因為邊緣在轉角處有反摺，
能看見左右和對側的裡側。

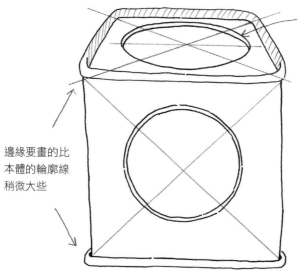

挖孔橢圓形的對側
要畫出厚度

邊緣要畫的比
本體的輪廓線
稍微大些

完成

外形描繪完成後，用簽字筆描繪
需要的線條後，再以軟橡皮擦（參
照 P.89）擦去多餘的線條，最後
才上色

光線從畫者對向側來
（罐子內側）

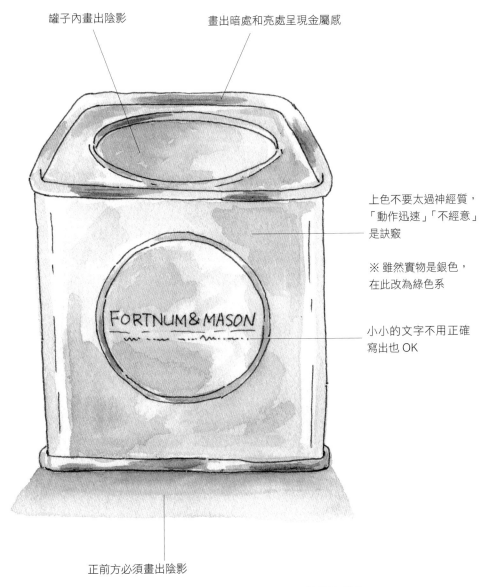

罐子內畫出陰影

畫出暗處和亮處呈現金屬感

上色不要太過神經質，
「動作迅速」「不經意」
是訣竅

※ 雖然實物是銀色，
在此改為綠色系

FORTNUM & MASON

小小的文字不用正確
寫出也 OK

正前方必須畫出陰影

最後修飾的線條以手繪方式畫出，
完成後看起來更為柔和。
顏料的使用方法 ▷ P.90

＊使用的顏色＊

鉻綠色　橄欖綠　墨魚棕色

1 畫出水平線

水平線

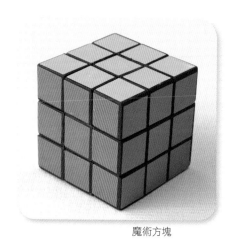

魔術方塊

2 垂直畫出箱形最前方的縱邊

最前方的縱邊

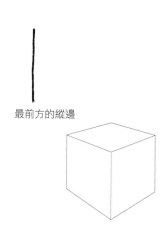

3 箱形上方最前面的兩邊線條，自垂直線上各自延伸至水平線處畫出 A 點和 B 點

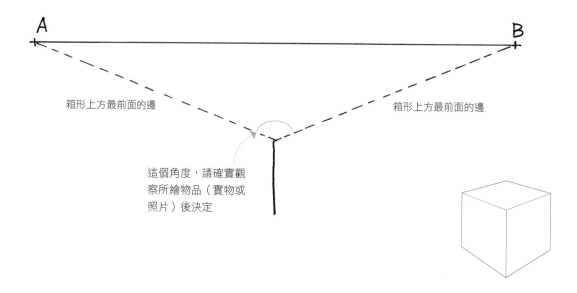

A

B

箱形上方最前面的邊

箱形上方最前面的邊

這個角度，請確實觀察所繪物品（實物或照片）後決定

4 從垂直線的下方處開始，朝向 A 點和 B 點，
各畫出箱形下方正前面的兩邊線條

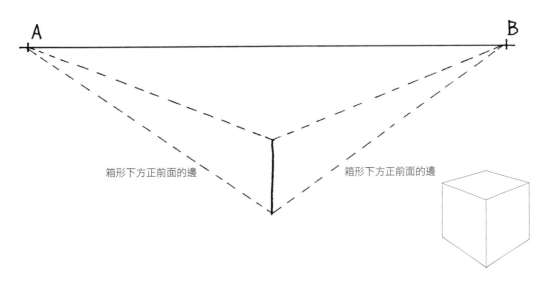

箱形下方正前面的邊　　　　　　　箱形下方正前面的邊

5 在 **3** 的箱形上方正前面的兩邊上，決定作為深度的 C 點和 D 點，
再從 C 點畫線至 B 點，從 D 點畫線至 A 點

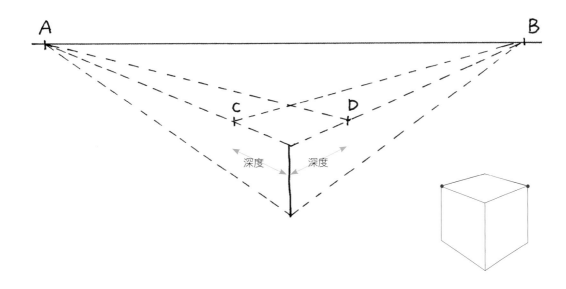

深度　　深度

6 從 C 點、D 點，各自朝下垂直畫出線條

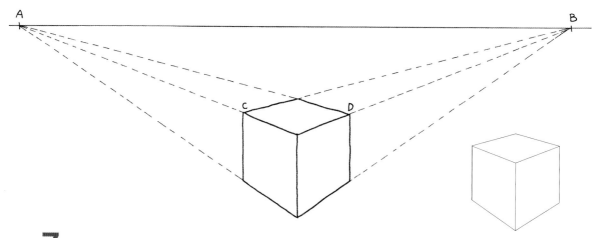

7 描繪顏色方塊

橫線條各向 A 點、B 點畫去

朝向 A 點

朝向 B 點

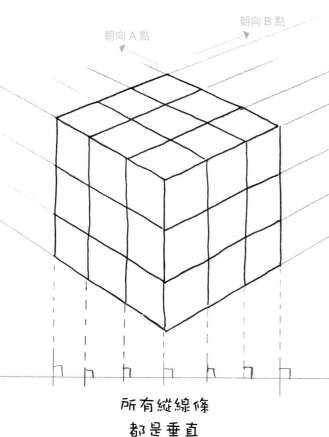

所有縱線條
都是垂直

以簽字筆描出需要的線條，不需要的線條
以軟橡皮擦擦去

8 上色完成

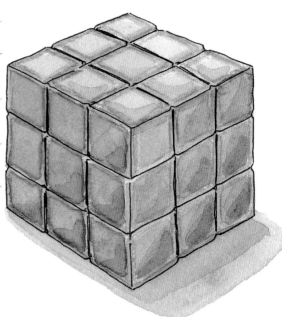

依照上方面＜左方面＜右方面之順序加深
顏色，會更有立體感

＊使用的顏色＊

黃色　深黃色　朱紅色　蔥綠色　鉻綠色　墨魚棕色

以同樣的方法描繪 P.6 的罐子

對側的橢圓開口處，畫出雙重線條至橫線的兩端，以呈現厚度感

罐子就算從斜邊來看，上面的橢圓形狀也不會傾斜

正前方的兩邊看起來雖然是外側，但在左右角處反摺，能看見內側的兩個邊（斜線部分）

外緣畫出比實體輪廓線略微大些

側面的圓形下凹處，描繪雙重線至縱線的極端

位於側面的圓形，橢圓的頂點會落在對角線上

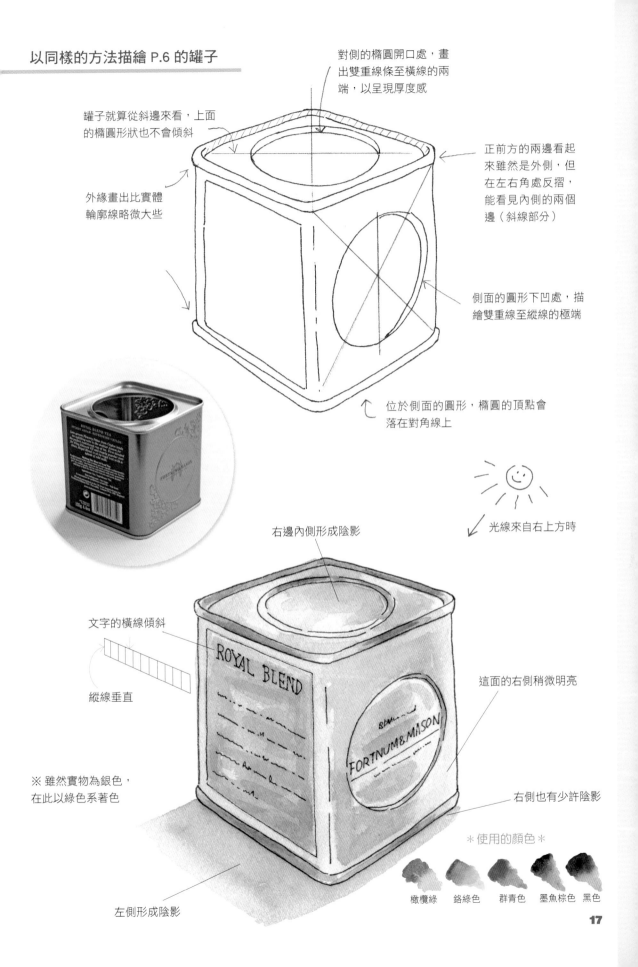

右邊內側形成陰影

光線來自右上方時

文字的橫線傾斜

ROYAL BLEND

縱線垂直

這面的右側稍微明亮

FORTNUM&MASON

※ 雖然實物為銀色，在此以綠色系著色

右側也有少許陰影

＊ 使用的顏色 ＊

橄欖綠　鉻綠色　群青色　墨魚棕色　黑色

左側形成陰影

17

為了呈現立體感，
光和影很重要

側面平坦的箱形物，看得見的側面必須呈現清楚的明暗感

暗①　——中間②　——明亮③

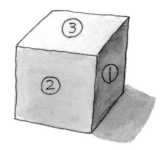

在桌面或地面形成陰影的該面是最暗的一面

球形或筒形等側面具有弧度的物體，使用漸層的技法做出明暗感

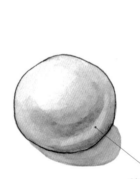
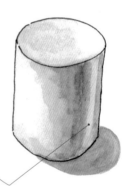

想畫的物品是箱形？球形？筒形？大概是哪種形狀呢？

稍微明亮

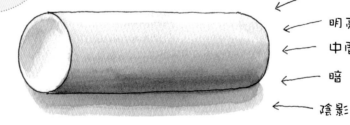

白
明亮
中間
暗
陰影

橫放的筒形明暗度，由上而下依序以
白→明亮→中間→暗→陰影
的漸層色呈現，就能產生立體感

平行光線

因為太陽很明亮，對物體來說，太陽光是平行照射

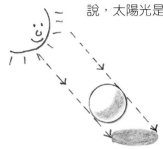

點光線

蠟燭或燈泡等小型光源照射物體時，會成為擴展前進的點光線

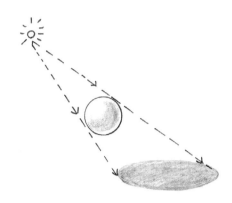

光源高度：早晨、傍晚的太陽

影子的長度會隨著光源高度而產生變化。
傍晚光源較低，則影子較長

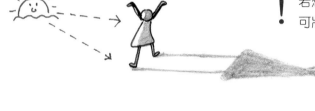

! 若想表現傍晚的黃昏感，
可將影子拉長

光源高度：盛夏中午的太陽

重點！

水彩畫中，描繪物體或地面的影子時，若使用過濃的顏色，靠近物體的地方會產生如照射強光（聚光燈）一樣的銳角（壓迫感），所以，建議以淡色輕輕地上色吧！

刺眼的盛夏陽光從正上方照下時的影子，小小地描繪在正下方

Jump!

跳離地面時，
也會和影子分開

箱形遠近法：常犯的錯誤

模式 Ⓐ

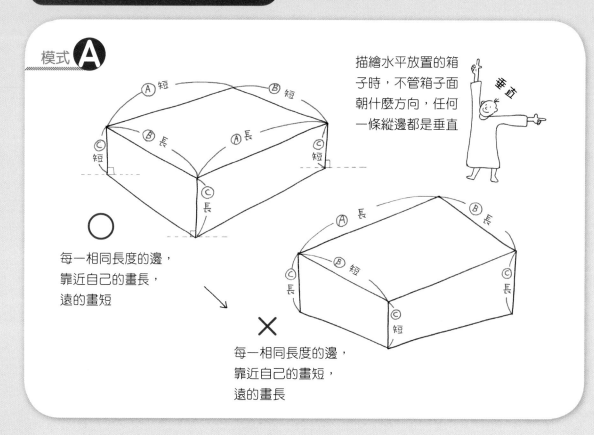

描繪水平放置的箱子時，不管箱子面朝什麼方向，任何一條縱邊都是垂直

Ⓐ 短　Ⓑ 短
Ⓑ 長　Ⓐ 長
Ⓒ 短　Ⓒ 短
Ⓒ 長

○

每一相同長度的邊，
靠近自己的畫長，
遠的畫短

Ⓐ 長　Ⓑ 長
Ⓒ 長　Ⓑ 短　Ⓒ 長
Ⓒ 短

✕

每一相同長度的邊，
靠近自己的畫短，
遠的畫長

模式 Ⓑ

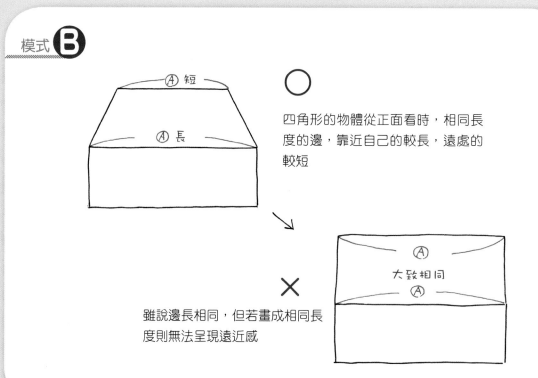

Ⓐ 短
Ⓐ 長

○

四角形的物體從正面看時，相同長度的邊，靠近自己的較長，遠處的較短

Ⓐ
大致相同
Ⓐ

✕

雖說邊長相同，但若畫成相同長度則無法呈現遠近感

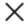

從這個角度，應該看不到左右側面，要畫右側面時，脖子只能向右側傾斜偷瞄⋯⋯

※ 垂直放置的箱子，縱邊也應垂直
　圖中這個垂直放置的箱子，因為縱邊沒有垂直，
　無法形成合理的面

模式 **D** 箱上的圓形

水平放置的箱子上有個正圓形（開孔或標籤紙）的畫法

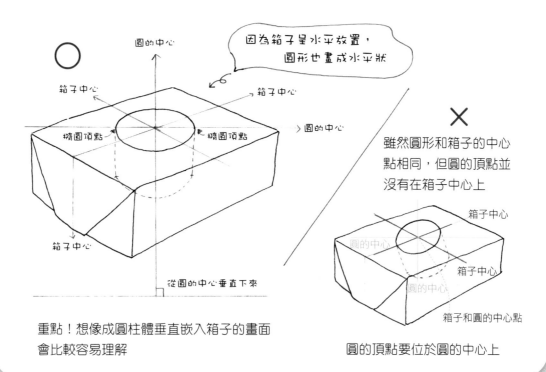

因為箱子呈水平放置，
圓形也畫成水平狀

圓的中心

箱子中心　　箱子中心

橢圓頂點　　橢圓頂點

圓的中心

箱子中心

從圓的中心垂直下來

重點！想像成圓柱體垂直嵌入箱子的畫面
會比較容易理解

雖然圓形和箱子的中心點相同，但圓的頂點並沒有在箱子中心上

箱子中心

圓的中心

箱子中心

圓的中心

箱子和圓的中心點

圓的頂點要位於圓的中心上

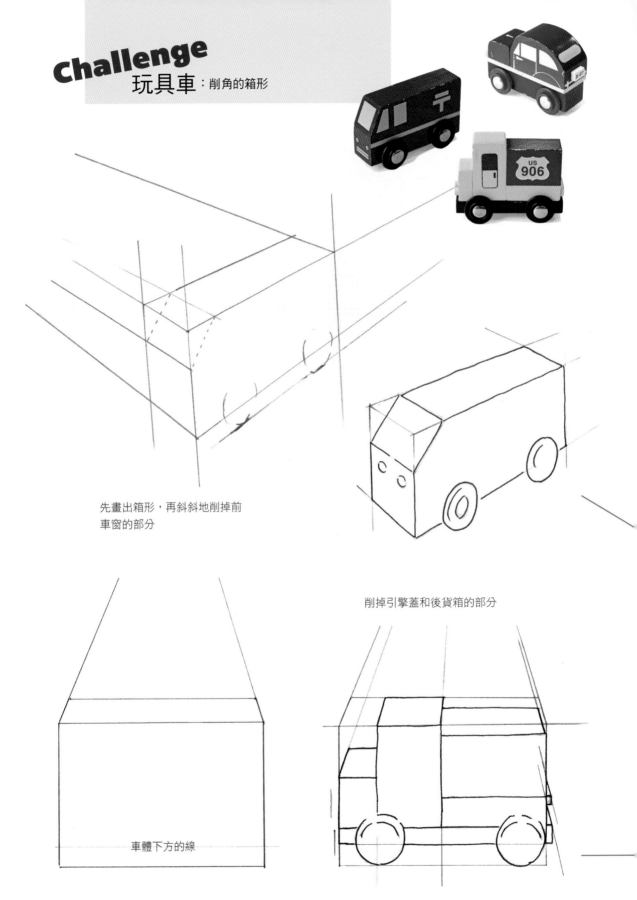

Challenge

玩具車：削角的箱形

先畫出箱形，再斜斜地削掉前
車窗的部分

削掉引擎蓋和後貨箱的部分

車體下方的線

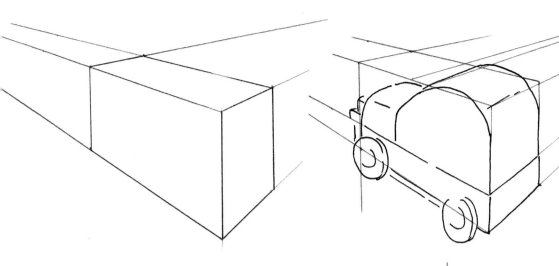

以箱形為基礎，再削去多餘的部分或增添需要的部分，就能掌握正確的形狀。

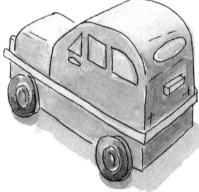

* 使用的顏色 *

群青色　墨魚棕色　黑色

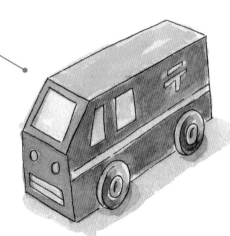

* 使用的顏色 *

緋紅色　胭脂紅　黃色　墨魚棕色　黑色

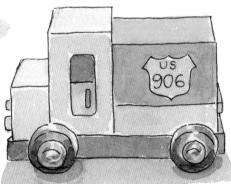

* 使用的顏色 *

黃色　深黃色　鉻綠色　深赭色　墨魚棕色　黑色

高度 和 方向

高度和方向各異的長方體，
在同一視點觀看時，
每一平行線的延長線會
交會於同一水平線上。

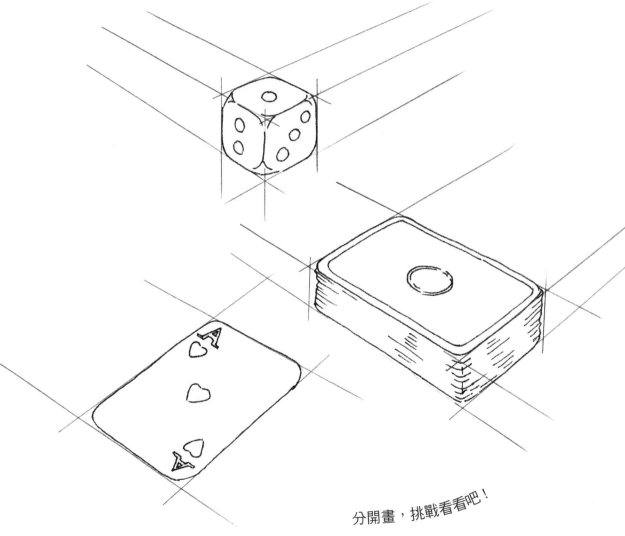

分開畫，挑戰看看吧！

水平線

因為視點相同，所有的線延長後，都會聚集在相同的水平線上

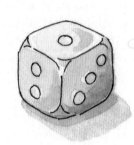

圓滾的
正方形

有厚度的
長方形

沒厚度的
長方形

＊使用的顏色＊

黃色　深黃色　緋紅色　土耳其藍　群青色　深赭色　黑色

箱形運用

■ 摺疊的襯衫

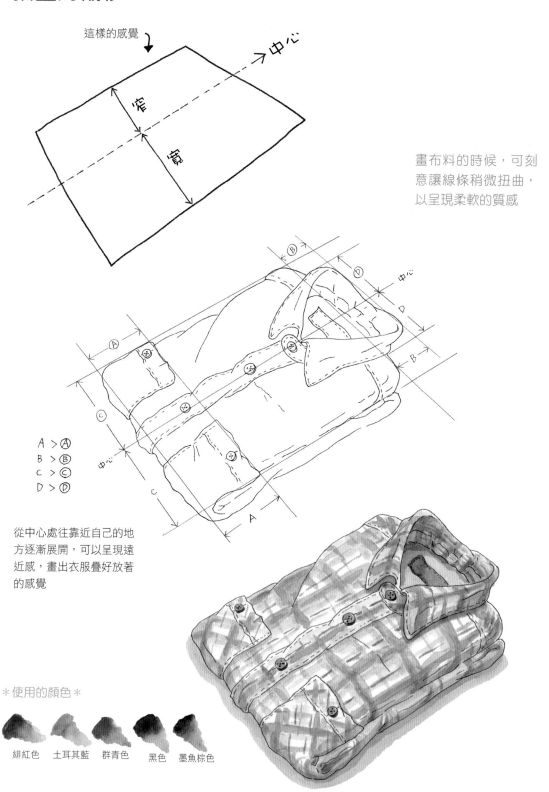

這樣的感覺 ↘

中心

宽

寬

畫布料的時候,可刻
意讓線條稍微扭曲,
以呈現柔軟的質感

B

D

中心

D

A

B

中心

C

A > Ⓐ
B > Ⓑ
C > Ⓒ
D > Ⓓ

中心

C

A

從中心處往靠近自己的地
方逐漸展開,可以呈現遠
近感,畫出衣服疊好放著
的感覺

＊使用的顏色＊

緋紅色　土耳其藍　群青色　黑色　墨魚棕色

■ 眼鏡

想像眼鏡放在盒子裡的感覺，畫看看吧！

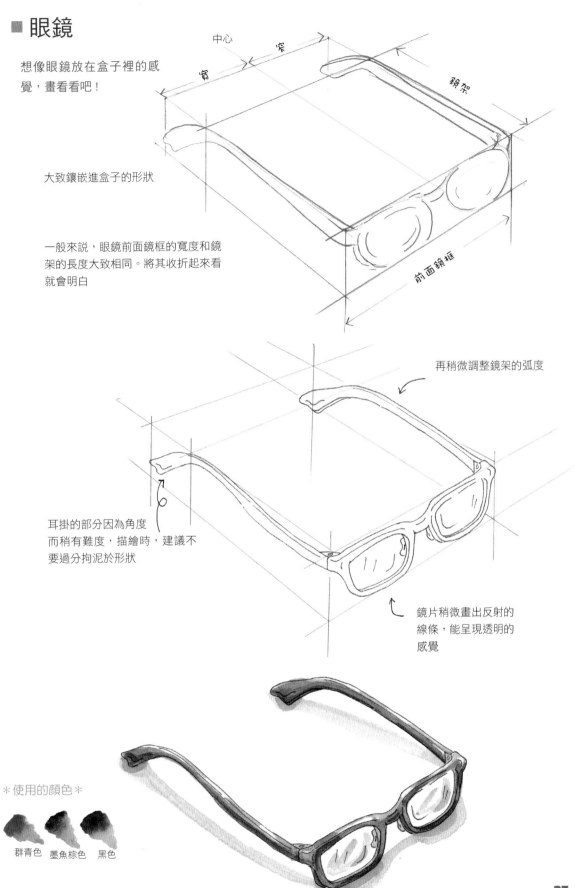

中心　窄　寬　鏡架

大致鑲嵌進盒子的形狀

一般來說，眼鏡前面鏡框的寬度和鏡架的長度大致相同。將其收折起來看就會明白

前面鏡框

再稍微調整鏡架的弧度

耳掛的部分因為角度而稍有難度，描繪時，建議不要過分拘泥於形狀

鏡片稍微畫出反射的線條，能呈現透明的感覺

＊使用的顏色＊

群青色　墨魚棕色　黑色

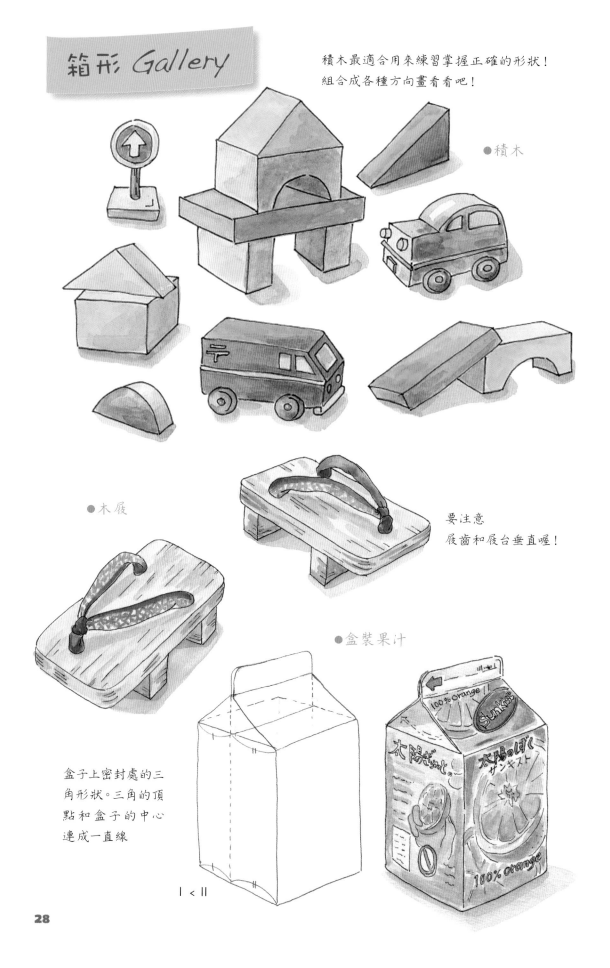

箱形 Gallery

積木最適合用來練習掌握正確的形狀！
組合成各種方向畫看看吧！

●積木

●木屐

要注意
屐齒和屐台垂直喔！

●盒裝果汁

盒子上密封處的三
角形狀。三角的頂
點和盒子的中心
連成一直線

| < ||

太陽ざっと。

太陽のっぱく
サンキスト

100% Orange

Sunkist

100% orange

巧克力是箱形中央處又凹
陷成箱形的形狀。因為
光源來自左內側，陰影會
在右前方。凹陷之處，左
內側會變暗

● 巧克力

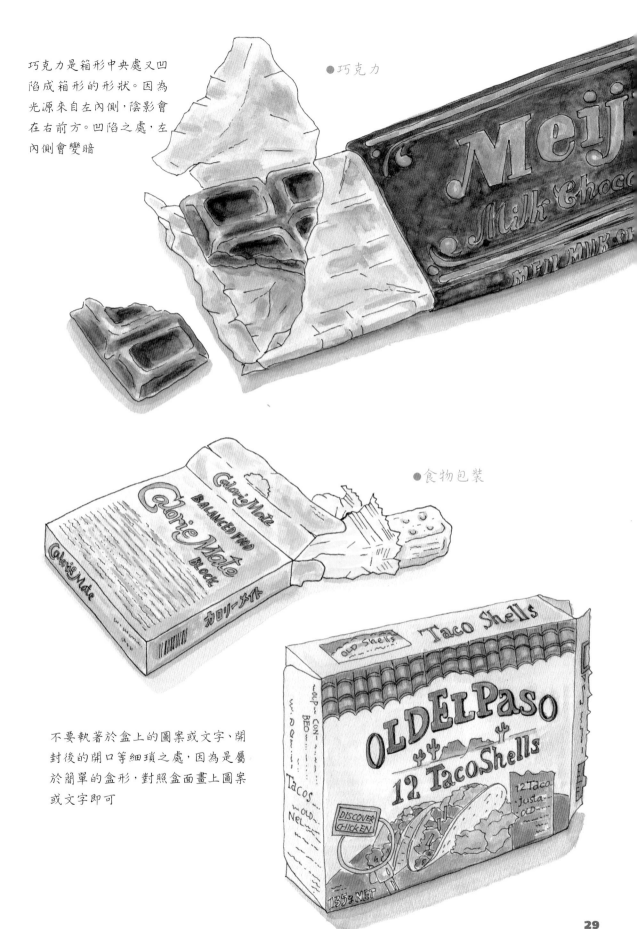

● 食物包裝

不要執著於盒上的圖案或文字、開
封後的開口等細瑣之處，因為是屬
於簡單的盒形，對照盒面畫上圖案
或文字即可

以筒形為基礎

以**筒**形為**基礎**，
試著**畫**出各種物品吧！

＊使用的顏色＊

橄欖綠　鉻綠色　群青色　墨魚棕色　黑色

義大利香醋瓶

蠟燭

畫法 ▷ P.33

番茄罐頭

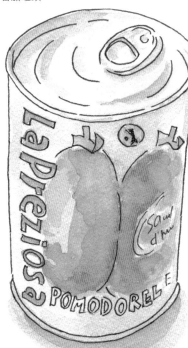

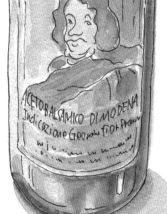

畫法 ▷ P.34

畫法 ▷ P.40

＊使用的顏色＊

黃色　深黃色　朱紅色　胭脂紅　緋紅色

鉻綠色　橄欖綠　群青色　土黃色　墨魚棕色

＊使用的顏色＊

緋紅色　皮膚色　黃綠色　橄欖綠　深黃色

土黃色　深赭色　紅褐色　墨魚棕色　黑色

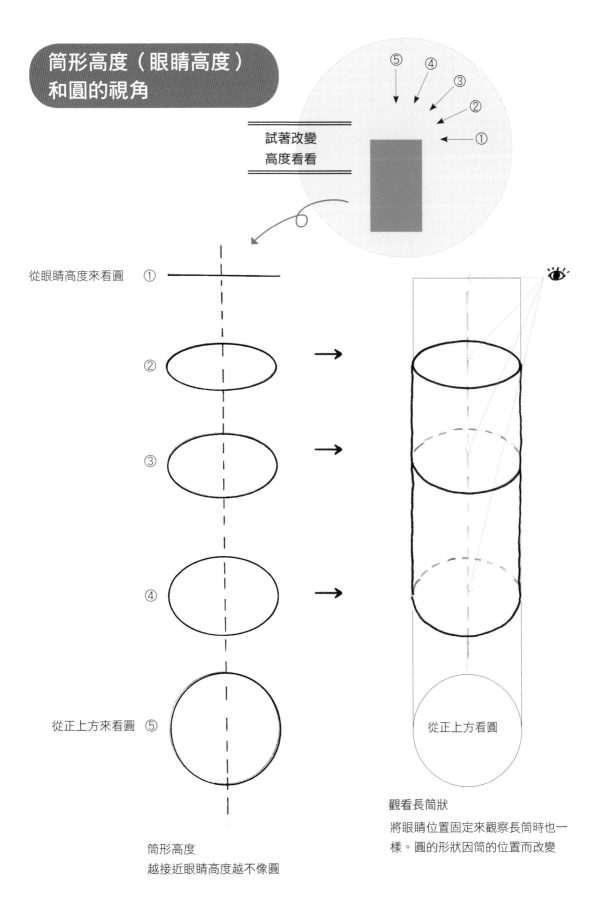

筒形高度（眼睛高度）和圓的視角

試著改變
高度看看

⑤ ④ ③ ② ①

從眼睛高度來看圓 ①

②

③

④

從正上方來看圓 ⑤

筒形高度
越接近眼睛高度越不像圓

從正上方看圓

觀看長筒狀
將眼睛位置固定來觀察長筒時也一
樣。圓的形狀因筒的位置而改變

描繪筒形

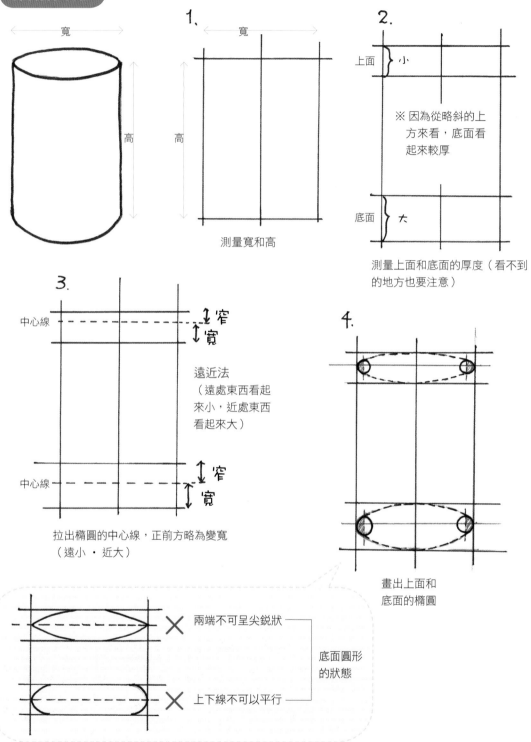

寬

高

高

寬

1.

寬

高

測量寬和高

2.

上面 小

底面 大

※ 因為從略斜的上
方來看，底面看
起來較厚

測量上面和底面的厚度（看不到
的地方也要注意）

3.

中心線 窄 寬

遠近法
（遠處東西看起
來小，近處東西
看起來大）

中心線 窄 寬

拉出橢圓的中心線，正前方略為變寬
（遠小・近大）

4.

畫出上面和
底面的橢圓

✕ 兩端不可呈尖銳狀

✕ 上下線不可以平行

底面圓形
的狀態

※ 圓柱有多高，所見的高度也會改變。
　　因為是從比上面高的位置來看，所以，能看到更多底面。

利用基礎**筒形**描繪蠟燭

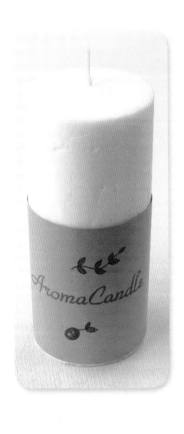

1 決定位置

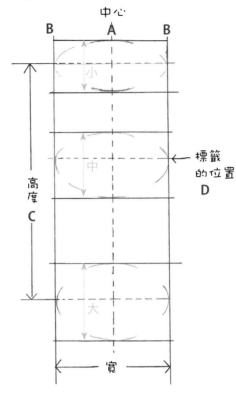

A：拉出中心線

B：筒形的寬度從中心線，
　往左、右各拉出相同長
　度，和中心線垂直

C：高度以測量出約寬度的
　幾倍後再決定

D：標籤的位置也以相同的
　方式決定

2 考量看不見的地方，畫出圓的曲線，決定文字的位置

大寫英文字的上限線條
小寫英文字的上限線條
英文字的最底線

3 畫出文字、圖案、燭芯

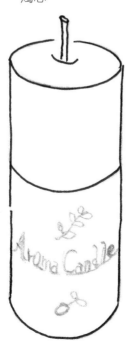

4 上色後即完成（重點是不要過度上色）

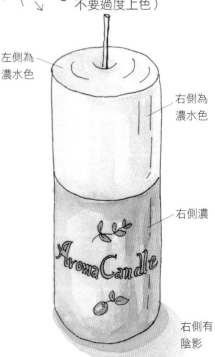

左側為濃水色

右側為濃水色

右側濃

右側有陰影

描繪番茄罐頭吧！

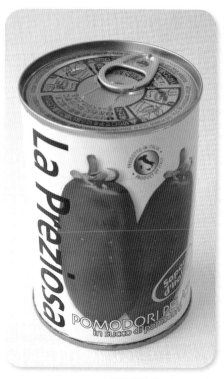

番茄罐頭（La Preziosa）

1 因為觀看角度在略微上方的位置，所以畫出朝下略窄的四角形（罐頭的橫面） 鉛筆

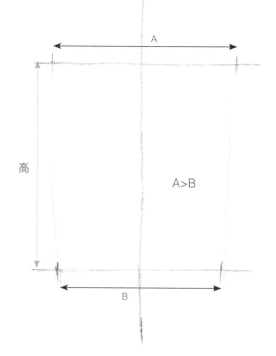

A

高

A>B

B

2 決定圓上下大致的位置

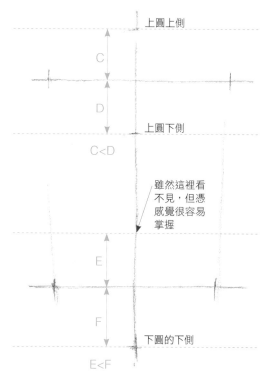

上圓上側

C

D

上圓下側

C<D

雖然這裡看
不見，但憑
感覺很容易
掌握

E

F

下圓的下側

E<F

3 做出上下左右的記號，徒手畫出圓形

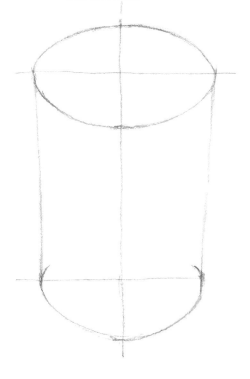

4 畫出圓的邊緣和拉環

拉環畫向圓柱
橢圓的中心

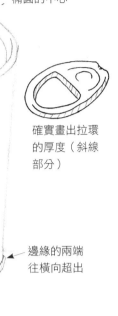

確實畫出拉環
的厚度（斜線
部分）

邊緣的兩端
往橫向超出

5 畫出側面的文字和圖畫

簡單畫出番茄造型，
省略蓋子上面的文字
及圖案

沿著側面的弧度畫出文字

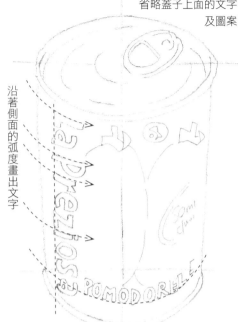

擦去輔助線和無用的線條，淡化底稿線

軟橡皮擦

側面文字：常犯的錯誤

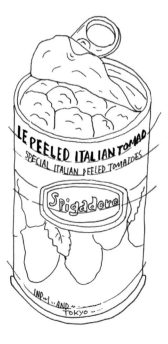

○

標籤上的文字
沿著罐頭側面
的弧度描繪，
彷彿寫在罐頭
的輪切線上。
此時，文字的
縱線必須垂直

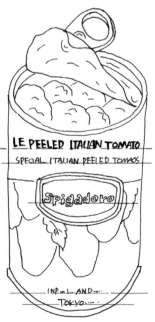

×

標籤上的文字
全部寫在一直
線上

6 用簽字筆描繪 簽字筆

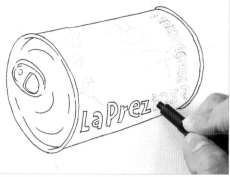

以簽字筆來描鉛筆線。以自己容易畫的方向,絕竅是邊畫邊轉動畫紙

雖然從哪裡開始描都OK,但依照「整體形狀」→「細部」的順序來畫,較為容易

7 以軟橡皮擦擦掉鉛筆線 軟橡皮擦

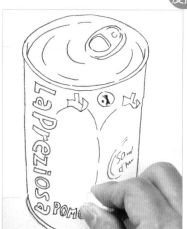

簽字筆描完後,用軟橡皮擦以按壓的方式,擦去鉛筆線條

8 文字上色 顏料 群青色

最好從自己想要上色的地方開始著手。這次很在意文字,所以就從文字開始上色

9 番茄上色 朱紅色 深黃色

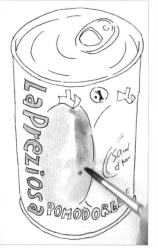

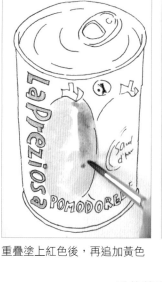

重疊塗上紅色後,再追加黃色

10 上面著色 橄欖綠 土黃色

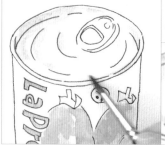

畫出上面的陰影

拉環的厚度也要畫出陰影

11 番茄蒂和商標右側也要塗上綠色 鉻綠色

商標

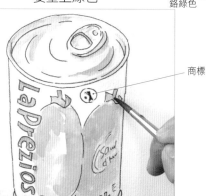

12 標誌著色　黃色

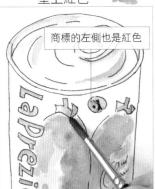

13 番茄重疊塗上紅色　臙脂紅

商標的左側也是紅色

14 畫出罐子陰影　群青色

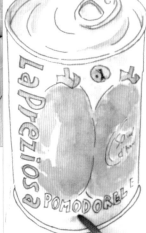

因為光源來自罐子的對側，所以中央處的顏色顯得略濃

罐子白色的部分，避開番茄後，塗上淡淡的青色。不用全面塗滿也 OK

為了讓人一看到番茄就明白，請對照著圖案重疊塗抹上色

15 畫出陰影　墨魚棕色

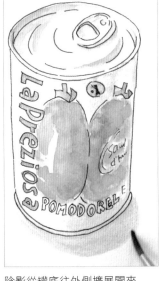

陰影從罐底往外側擴展開來

16 番茄再次塗上紅色　緋紅色

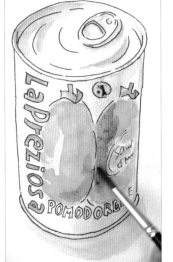

完成

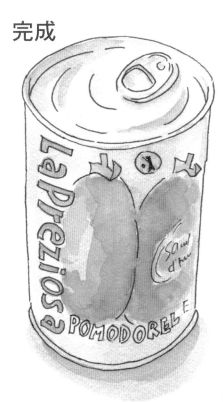

17 陰影重疊

墨魚棕色

筆尖沿著罐底畫出雙重陰影，呈現出無縫接地的感覺

年輪蛋糕和甜甜圈

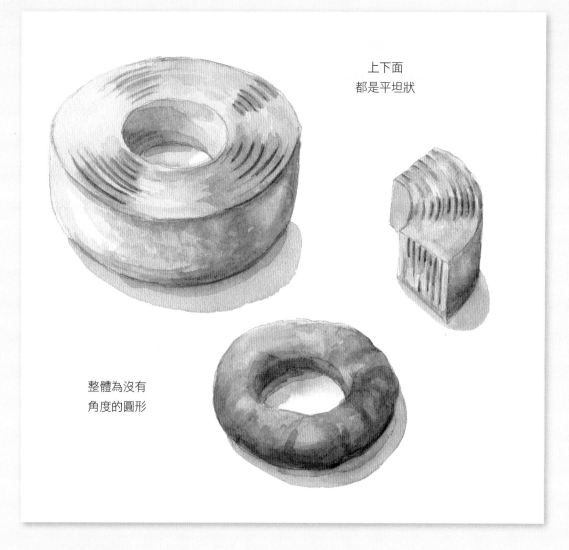

上下面
都是平坦狀

整體為沒有
角度的圓形

□甜甜圈

因為甜甜圈沒有角度,圓孔的部分只要畫
出正前方的輪廓線就能呈現鬆軟的圓形

使用的顏色

土黃色　　紅褐色　　墨魚棕色

□年輪蛋糕

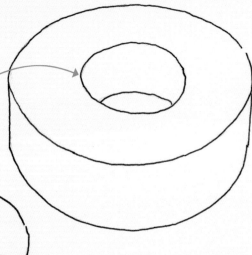

因為年輪蛋糕有角度，所以中心
圓孔的輪廓線必須確實畫出來

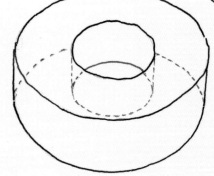

土黃色　深赭色　焦赭色　紅褐色　墨魚棕色

從孔穴中看見的圓孔
底面輪廓線也要畫出

切下的年輪蛋糕，先在
圓形的年輪蛋糕上以鉛
筆畫出切割線，會比較
容易想像

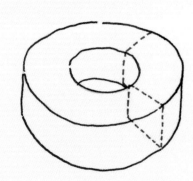

雖然很像，但是…

廁所用捲筒衛生紙，和年輪蛋糕一樣，都是中
央開孔的筒狀，但因為有高度，所以，若和年
輪蛋糕或甜甜圈同樣位置來看時，看不見底部
的輪廓線

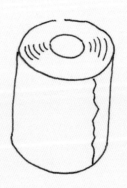

1 決定高度和寬度後畫出四角形 （鉛筆）

2 做出瓶身曲線的記號

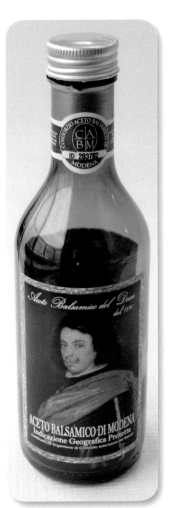

バルサミコ酢（アドリアーノ グロソリ）

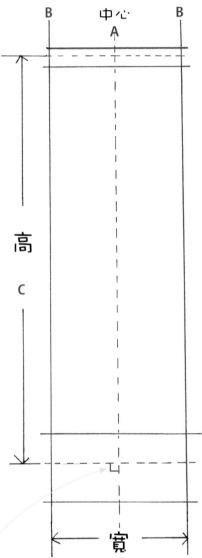

B　　中心　　B
A
高
C
寬

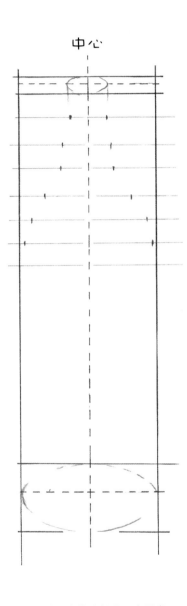

中心

Point! 縱中心線和下方橢圓形的橫中心線呈現直角，很快就能看見瓶子立起的感覺。

A：畫出中心線

B：瓶子下方的寬度，從中心線各往左、右拉出相同的垂直線（由上往下看時會稍微變窄，但此處不必在意）

C：測量大約為寬度的幾倍後，決定高度

瓶身斜肩的曲線部分，水平畫出 6～7 條橫線，沿著瓶身的曲線，以中心線為主，左右對稱地標出記號

3 將記號點連起來

4 描繪細部

5 畫出標籤

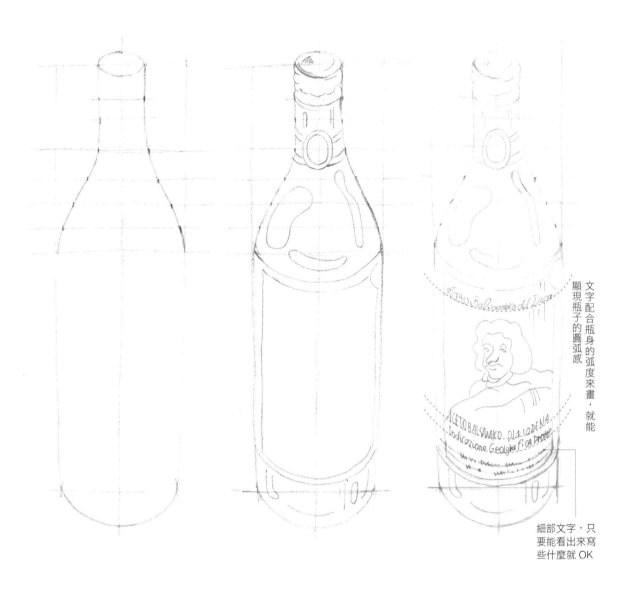

文字配合瓶身的弧度來畫，就能顯現瓶子的圓弧感

細部文字，只要能看出來寫些什麼就 OK

將左右對稱的記號點，分別以滑順的曲線連結起來

仔細觀察瓶子，描繪出細部。亮影的地方可以用線圈起來

人物不用準確描繪也 OK，只要畫出高挺的鼻子，看起來像外國人就夠了！輔助線和多餘線條都以軟橡皮擦擦掉，淡化輪廓線

軟橡皮擦

6 以簽字筆描繪 簽字筆

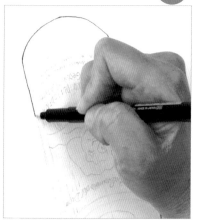

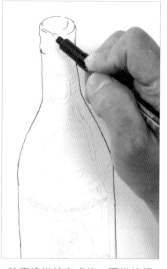

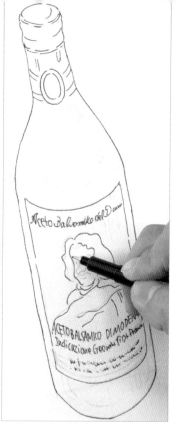

以簽字筆描繪鉛筆線。以自己覺得容易描繪的方向，訣竅是邊畫邊轉動紙張。縱線由上往下，橫線由左而右（左撇子則由右而左），較容易描繪。

輪廓線描繪完成後，再描繪細部

描繪標籤紙

簽字筆
描完

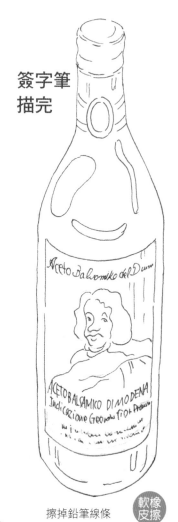

擦掉鉛筆線條 軟橡皮擦

7 瓶蓋陰影上色 顏料

土黃色　深赭色

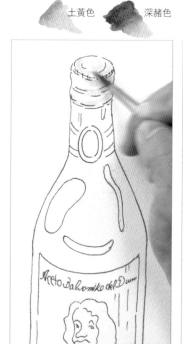

8 標籤紙上色

緋紅色　紅褐色

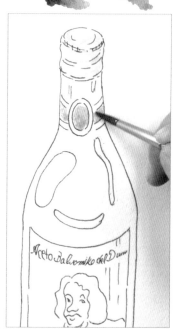

顏色不用全部上滿也 OK。濃淡不一的色澤，才能呈現時間感

9 瓶身上色

 黃綠色 橄欖綠

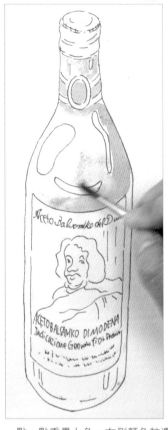 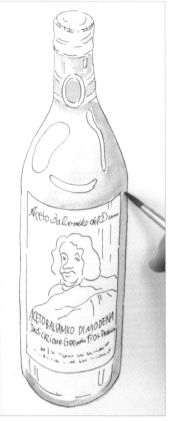 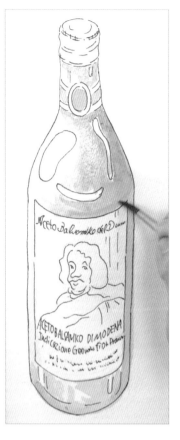

一點一點重疊上色。右側顏色較濃以呈現立體感

瓶身上，因為光線而產生的亮影則留白不上色，之後再塗上淡淡的顏色，即可呈現光澤感

10 標籤紙外框上色

 深黃色　土黃色

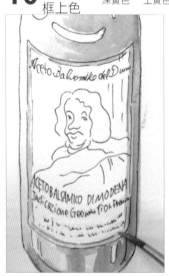

11 標籤紙圖案上色

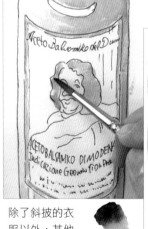

除了斜披的衣服以外，其他都塗上淡淡的黑色（雖然實際上是濃黑色，但因為會太沉重而改用較淡的顏色）

黑色

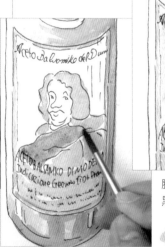

斜披衣服上色

 緋紅色　紅褐色

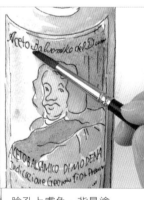

臉孔上膚色，背景塗黑色

 皮膚色　墨魚棕色　黑色

43

12 瓶蓋上色

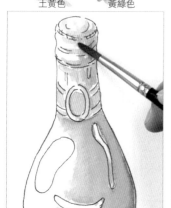

土黃色　　黃綠色

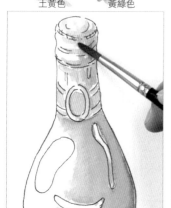

從已經上色的陰影處開始，整體塗上淡淡的顏色

視整體的均衡感來補足顏色。留白的亮影部分也塗上淡色。瓶身脖子處的貼紙也追加紅色

13 瓶身和標籤紙也添補紅色

橄欖綠　墨魚棕色　緋紅色　紅褐色

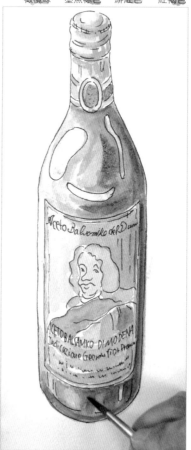

14 添補人物的顏色

墨魚棕色　黑色

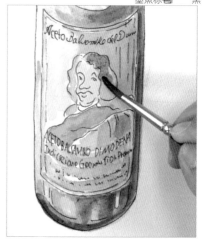

視均衡狀況進行顏色調整

完成

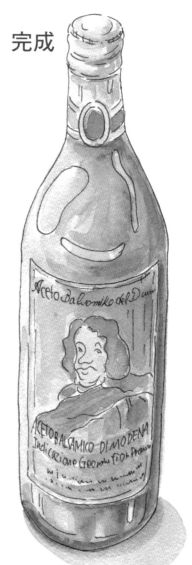

15 畫入陰影

墨魚棕色

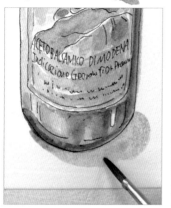

陰影從瓶底往外擴展開來。乾燥後，在瓶底側再畫一次陰影，看起來有緊密接地的感覺

16 調整人物的顏色

緋紅色　　皮膚色　　　紅褐色

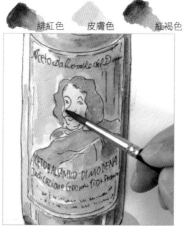

在人物的臉頰補上紅色，斜披的衣服也追加紅色

試著描繪各種瓶子吧！

▽下面愈來愈窄的瓶子

＊使用的顏色＊

鉻綠色　　黃綠色　　墨魚棕色

▽多面所形成的瓶子

◁圓角形的瓶子

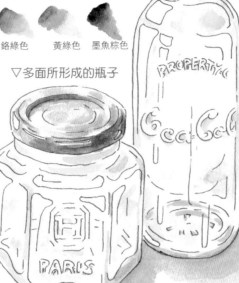

KAGOME
Salsa
ザク切り野菜ディップ
サルサ
ノンオイル＆ローカロリー

PARIS

＊使用的顏色＊

胭脂紅　朱紅色　鉻綠色　胡克綠　墨魚棕色

＊使用的顏色＊

緋紅色　胭脂紅　鉻綠色　胡克綠　墨魚棕色

倒向對側的鉛筆
弧度

倒向內側的鉛筆
弧度

呈現玻璃厚度的線條

瓶頸弧度產生變化的
地方不上色，留白表
現反光的感覺

表示正面玻璃的
線條

向內側倒的鉛筆看不
見鉛筆底部

最後，等完全乾燥後，
再以極淡的水色沿著瓶
子的弧度大致上色

向對側倒的鉛筆看得見鉛
筆底部

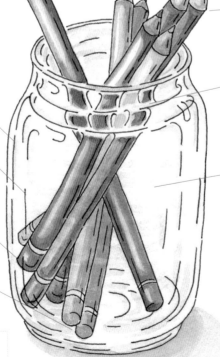

＊使用的顏色＊

緋紅色　胭脂紅　朱紅色　深黃色

透明能看見內容物的瓶子▷

雖然乍見之下好像很複雜，只要
確實掌握筒形就沒有問題了

鉻綠色　橄欖綠　群青色　土耳其藍

紅紫色　歌劇紅　墨魚棕色

45

橫倒的筒形畫法

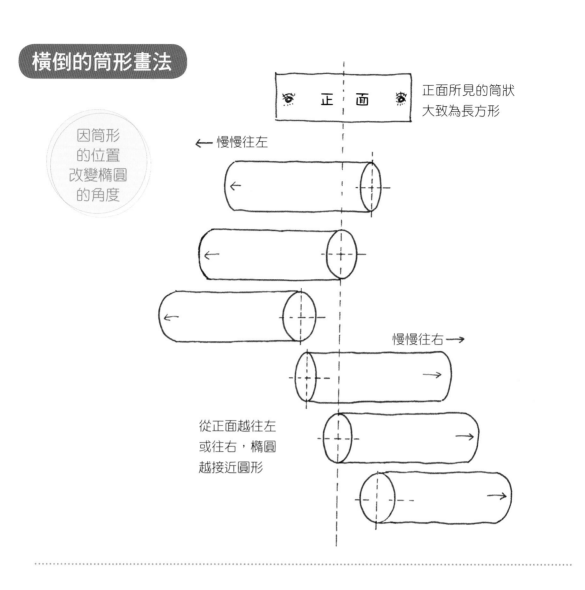

正面 正面所見的筒狀大致為長方形

因筒形的位置改變橢圓的角度

← 慢慢往左

慢慢往右 →

從正面越往左或往右，橢圓越接近圓形

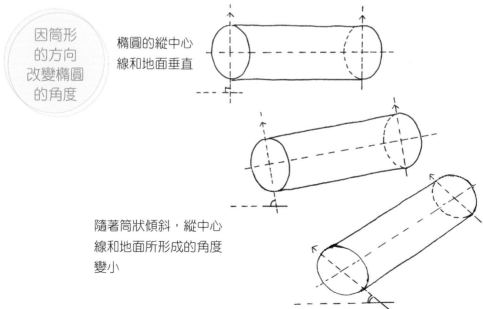

因筒形的方向改變橢圓的角度

橢圓的縱中心線和地面垂直

隨著筒狀傾斜，縱中心線和地面所形成的角度變小

長方體的側邊中心點，作為橢圓的頂點，畫出漂亮的圓形

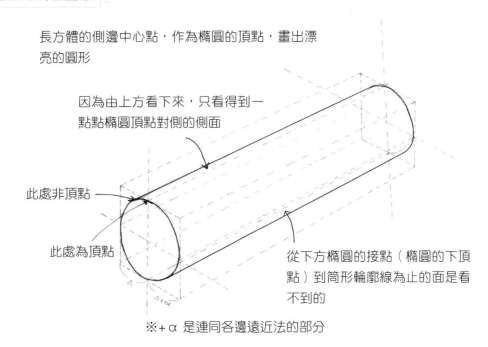

因為由上方看下來，只看得到一點點橢圓頂點對側的側面

此處非頂點

此處為頂點

從下方橢圓的接點（橢圓的下頂點）到筒形輪廓線為止的面是看不到的

※+α 是連同各邊遠近法的部分

橫倒的筒形：常犯的錯誤

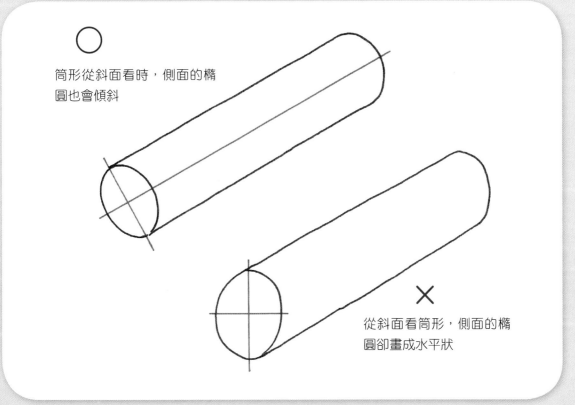

筒形從斜面看時，側面的橢圓也會傾斜

✕

從斜面看筒形，側面的橢圓卻畫成水平狀

橫倒筒形的應用

■ 咖啡豆（coffeebeat）

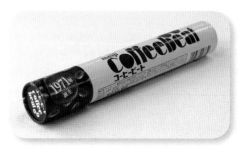

咖啡豆（明治株式會社）

以箱形為基礎來畫筒形時，箱形的角落會形成空間，就能了解箱形的邊和筒形的輪廓不相同

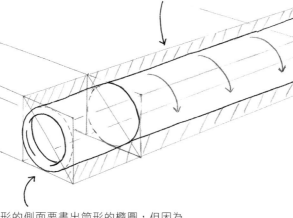

包裝上的文字要注意筒形的側面弧度

箱形的側面要畫出筒形的橢圓，但因為蓋子的厚度（點線部分）被遮住了，所以不用畫

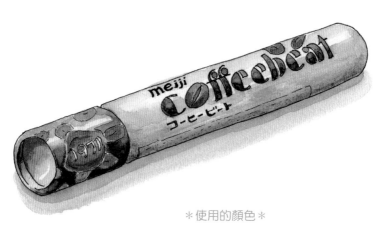

＊使用的顏色＊

| 緋紅色 | 胭脂紅 | 土黃色 | 焦赭色 | 紅褐色 | 墨魚棕色 | 黑色 |

■ 鐵鎚

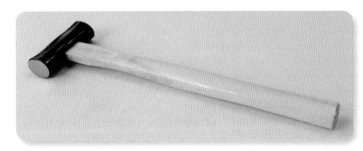

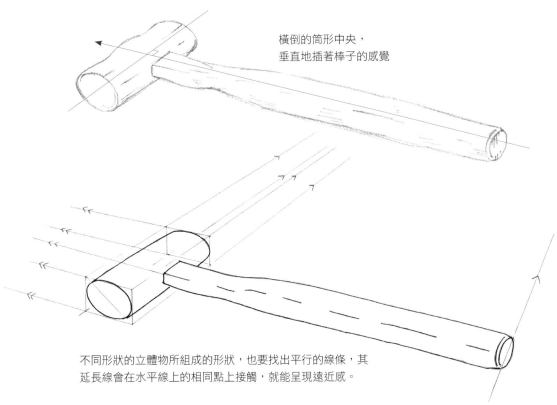

橫倒的筒形中央，
垂直地插著棒子的感覺

不同形狀的立體物所組成的形狀，也要找出平行的線條，其
延長線會在水平線上的相同點上接觸，就能呈現遠近感。

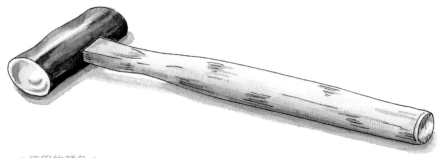

＊使用的顏色＊

土黃色　　深赭色　　墨魚棕色　　黑色

▥ 折傘

以橫倒的筒形為基礎，畫出折傘吧！

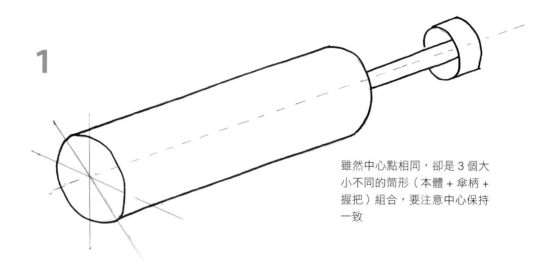

1

雖然中心點相同，卻是 3 個大小不同的筒形（本體 + 傘柄 + 握把）組合，要注意中心保持一致

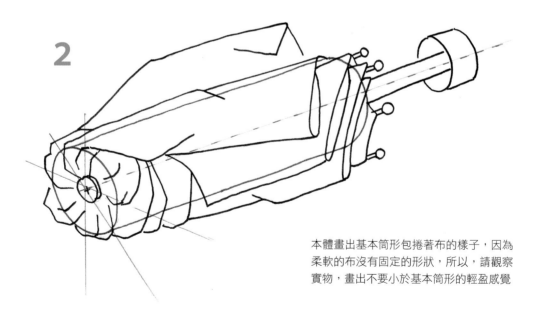

2

本體畫出基本筒形包捲著布的樣子，因為柔軟的布沒有固定的形狀，所以，請觀察實物，畫出不要小於基本筒形的輕盈感覺

3

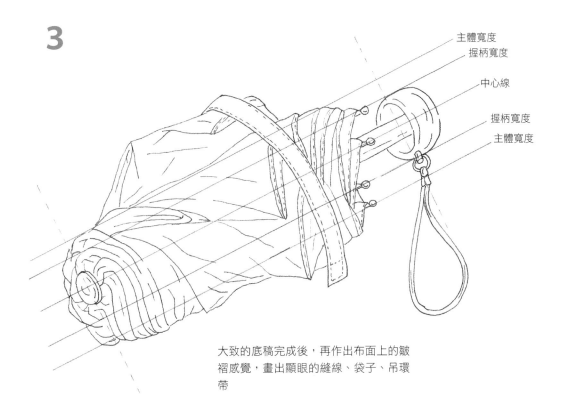

主體寬度
握柄寬度
中心線
握柄寬度
主體寬度

大致的底稿完成後，再作出布面上的皺
褶感覺，畫出顯眼的縫線、袋子、吊環
帶

4

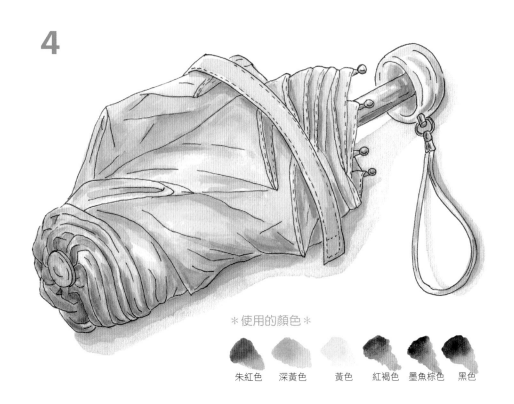

＊使用的顏色＊

朱紅色　深黃色　黃色　紅褐色　墨魚棕色　黑色

■ 牙刷組合

重點

* 牙膏的寬度從蓋子擴展到尾部
* 牙刷毛的形狀畫成塊狀
* 杯子裡的牙刷傾倒碰觸杯緣
* 杯子和牙膏看起來是放在同一桌面上

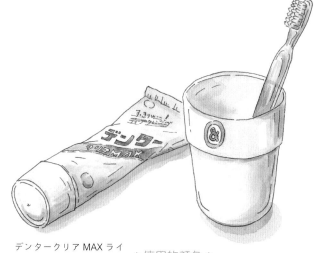

デンタークリア MAX ライオン（獅王株式會社）

＊使用的顏色＊

| 黃色 | 鉻綠色 | 胡克綠 | 群青色 | 紅紫色 | 歌劇紅 |

牙膏

往水平線

往水平線

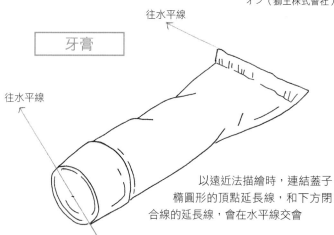

以遠近法描繪時，連結蓋子橢圓形的頂點延長線，和下方閉合線的延長線，會在水平線交會

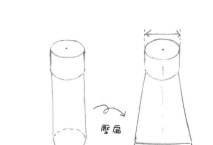

壓扁

因為牙膏筒形底部被壓扁，從蓋子的直徑往下方擴展開來，就能呈現軟管的樣子

牙刷

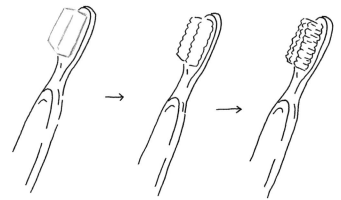

畫上就像是在刷柄上放了塊牛奶糖般的小小箱子

牙刷的刷毛成束狀描繪

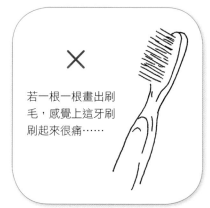

✕

若一根一根畫出刷毛，感覺上這牙刷刷起來很痛……

因受光的方式而產生變化！
筒形形成的陰影

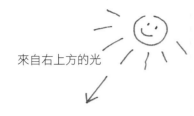

來自右上方的光

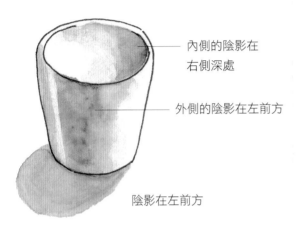

內側的陰影在
右側深處

外側的陰影在左前方

陰影在左前方

來自左上方的光

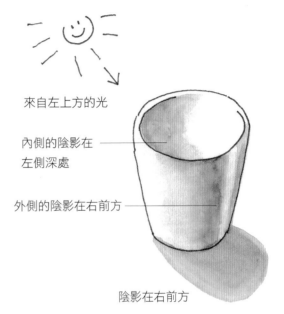

內側的陰影在
左側深處

外側的陰影在右前方

陰影在右前方

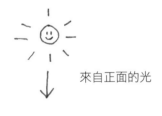

來自正面的光

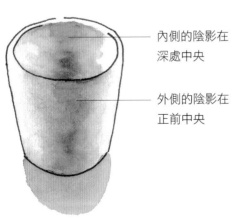

內側的陰影在
深處中央

外側的陰影在
正前中央

陰影在正前方

來自畫者背後的光

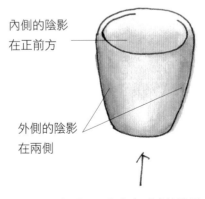

內側的陰影
在正前方

外側的陰影
在兩側

因為看不見在桌上形成的陰影，
所以不容易表現
若覺得不好畫時，可試著改變觀
看的位置

花形的規則性

自然界中的花朵，也充滿規則性的形狀。只要仔細觀察花朵的形狀，就能輕鬆地掌握花朵的外形

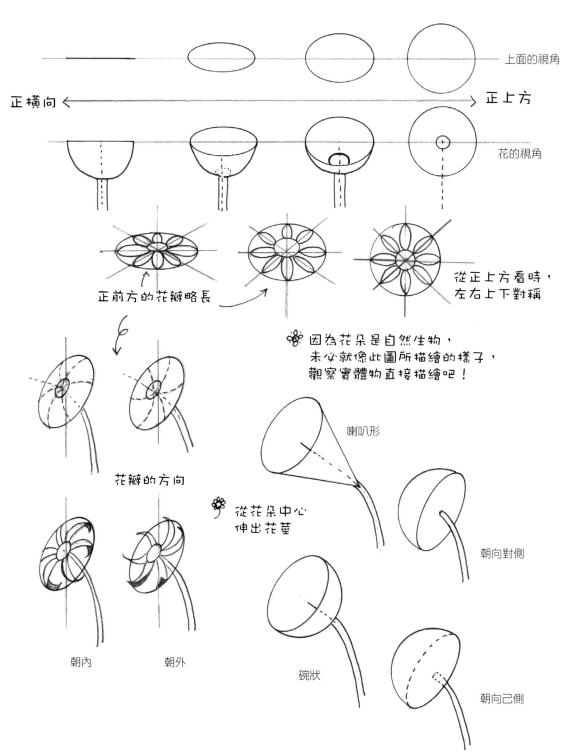

上面的視角

正橫向 ←→ 正上方

花的視角

正前方的花瓣略長

從正上方看時，左右上下對稱

❀ 因為花朵是自然生物，未必就像此圖所描繪的樣子，觀察實體物直接描繪吧！

花瓣的方向

喇叭形

❀ 從花朵中心伸出花莖

朝向對側

朝內　　　朝外

碗狀

朝向己側

up

fuwa fuwa

side

chiku chiku

down

ladybird g

Bee~!

up

side

trumpet form

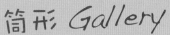
筒形 Gallery

●樂器

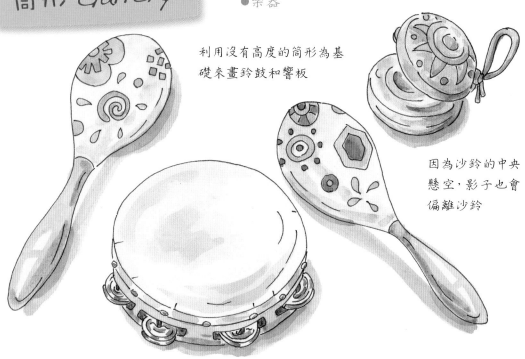

利用沒有高度的筒形為基礎來畫鈴鼓和響板

因為沙鈴的中央懸空，影子也會偏離沙鈴

●甜甜圈

沒有使用簽字筆，直接以鉛筆和水彩畫成的甜甜圈。鉛筆線條會和水彩融合，看起來非常協調

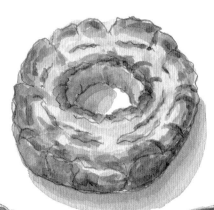

有角度的甜甜圈，類似年輪蛋糕的外形。請確實描繪開孔處的線條。歪歪扭扭的線條呈現出鬆脆的感覺

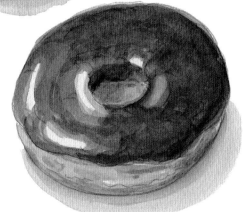

先畫出基本形的甜甜圈外形，再添加扭轉的感覺

巧克力的脆皮感覺，可利用留白來表現

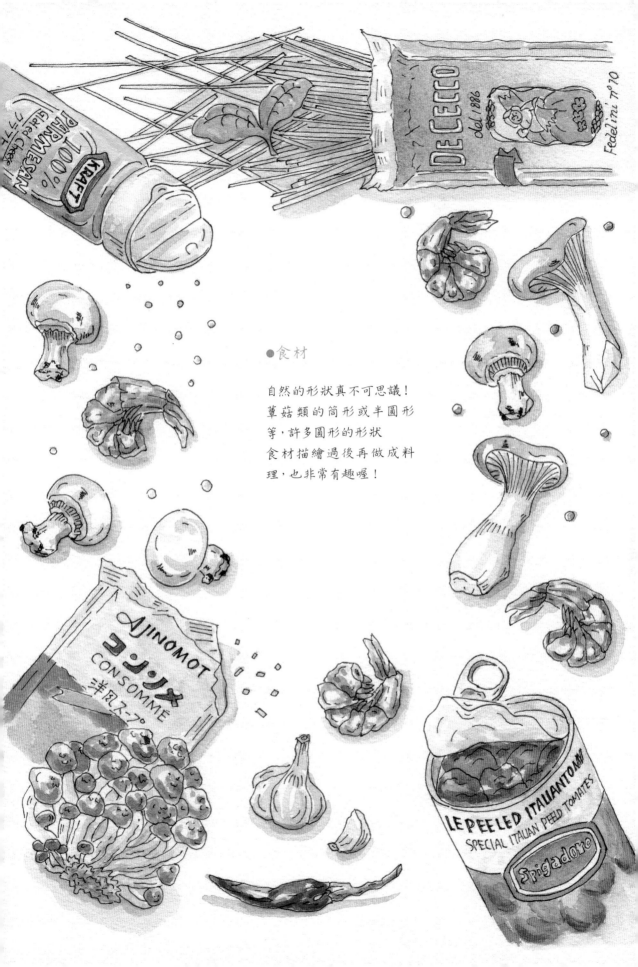

●食材

自然的形狀真不可思議！
蕈菇類的筒形或半圓形
等，許多圓形的形狀
食材描繪過後再做成料
理，也非常有趣喔！

Challenge
附把手杯子

※ 這畢竟只是一個例子。要如何表現感覺,全憑個人自由!
請找出屬於自己的表現方法吧!

邊緣的畫法

□瓷器

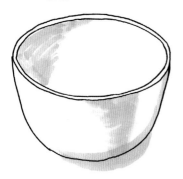

正如所有瓷器一樣,給人邊緣很薄、很纖細感覺的容器,邊緣的輪廓線畫出細細的雙線,可以呈現緊張感

□陶器

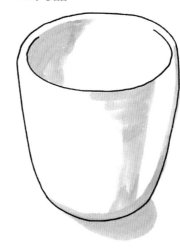

像陶器般具有厚度的容器,因為沒有角度,只要畫出正前方的邊緣輪廓線,就能呈現厚實質樸的感覺

手把的畫法

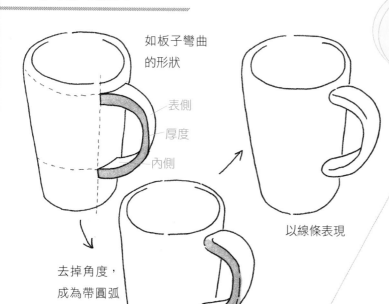

如板子彎曲的形狀

表側
厚度
內側

去掉角度,成為帶圓弧的手把

以線條表現

手把的畫法,在中間必須改表為裡

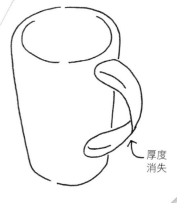

失去厚度,就像紙膠帶般的手把

厚度消失

58

那麼，來畫杯子吧！

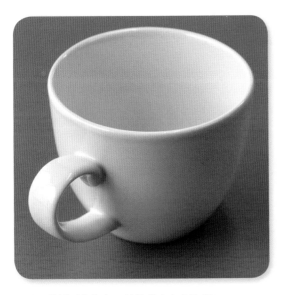

這次僅以形狀為主，請準備白色的陶杯。

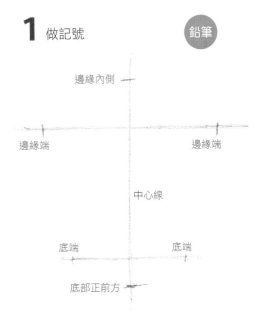

邊緣內側

邊緣端　　　　　　邊緣端

中心線

底端　　　　　底端

底部正前方

先畫出中心線，做出記號。此階段可
先不考慮手把的部分

2 以曲線連接記號

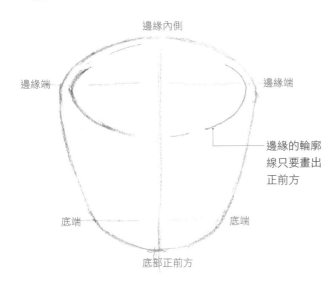

邊緣內側

邊緣端　　　　　　邊緣端

邊緣的輪廓
線只要畫出
正前方

底端　　　　　底端

底部正前方

以曲線連接 **1** 所做出的記號。不要一筆
到底，訣竅是以短線一點一點地連接。
畫完輪廓後，再畫邊緣線（參照左頁右
上）

3 決定手把位置

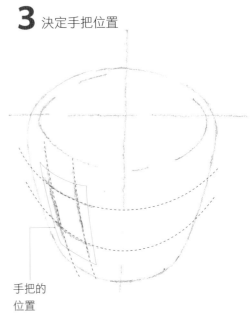

手把的
位置

要注意手把是依附在弧形
面上

4 描繪手把

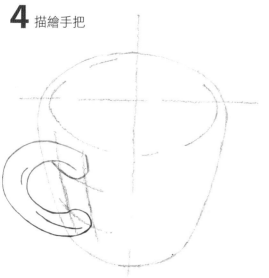

畫好形狀後，以軟橡皮擦擦去掉輔助
線和多餘的線條，將底稿淡化 　軟橡
皮擦

5 以簽字筆描繪　　簽字筆

杯子

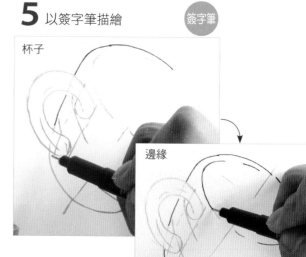

邊緣

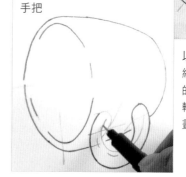

手把

以簽字筆描繪鉛筆
線。以自己容易畫
的方向，訣竅是邊
轉動紙張邊畫。先
畫杯身，再畫手把

6 擦掉鉛筆線　　軟橡
皮擦

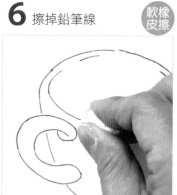

按壓軟橡皮
擦，擦去鉛
筆的線條

簽字筆
完成

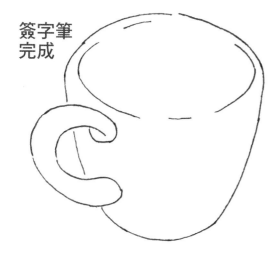

什麼地方該塗上什麼顏色？

來自內側偏左上
方的光

杯子的顏色是「白」色。
那麼，到底該塗上什麼
顏色好呢？其實，只要
是自己喜歡的顏色就可
以。因為我喜歡陶器溫暖的感覺，所以
在陰暗處充分塗上墨魚棕色。

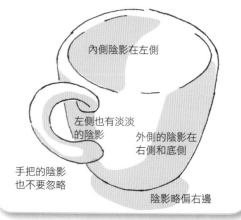

內側陰影在左側

左側也有淡淡
的陰影

外側的陰影在
右側和底側

手把的陰影
也不要忽略

陰影略偏右邊

7 陰影上色 顏料 　土黃色　深赭色

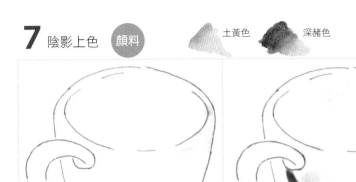

暗處也要上色。最初先上
淡色。重疊上色後，顏色
會慢慢變濃

8 畫出陰影 　墨魚棕色

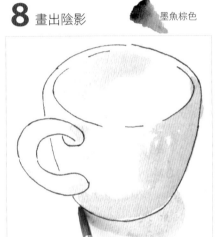

9 補上顏色 　深赭色

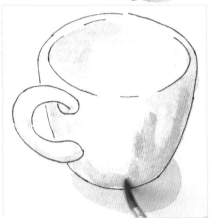

視整體均衡狀態追加顏
色。外側是正前方的右
側和底側，內側則加深
左方杯緣附近的陰影

陰影從杯子底部往外側擴展開來。乾燥
後，底側再次塗上陰影加深顏色

完成

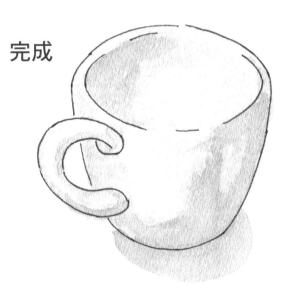

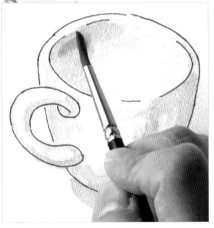

＊使用的顏色＊

土黃色　　深赭色　　墨魚棕色

61

先了解形狀吧！

□壺的手把和壺嘴的位置

不管茶壺朝向哪一邊，通過壺身本體
中心的對角線上，畫出壺嘴和手把

為了不讓熱水溢出，
壺嘴的高度和
茶壺本體的高度
必須相同或略高

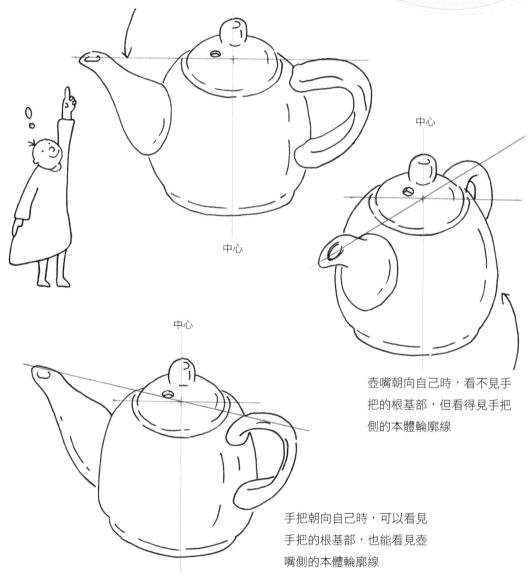

中心

中心

中心

壺嘴朝向自己時，看不見手
把的根基部，但看得見手把
側的本體輪廓線

手把朝向自己時，可以看見
手把的根基部，也能看見壺
嘴側的本體輪廓線

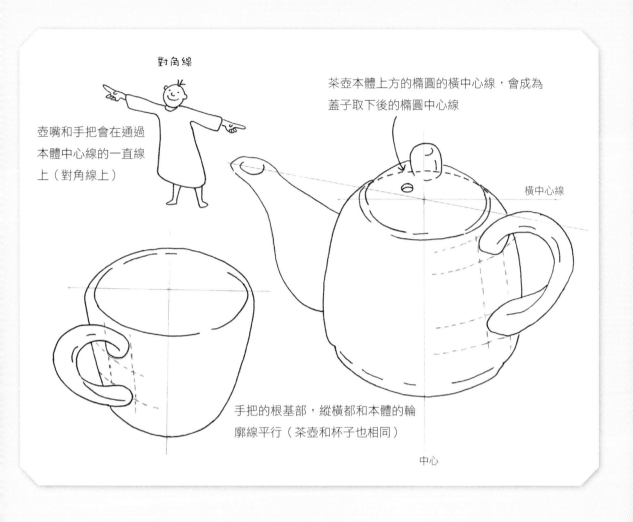

對角線

茶壺本體上方的橢圓的橫中心線，會成為
蓋子取下後的橢圓中心線

壺嘴和手把會在通過
本體中心線的一直線
上（對角線上）

橫中心線

手把的根基部，縱橫都和本體的輪
廓線平行（茶壺和杯子也相同）

中心

那麼，來畫茶壺吧！

因為僅將重點放在形狀上，所以準備了白色
陶質茶壺。先描繪壺蓋取下的狀態，再畫有
蓋子的模樣，就能取得較佳的平衡感。

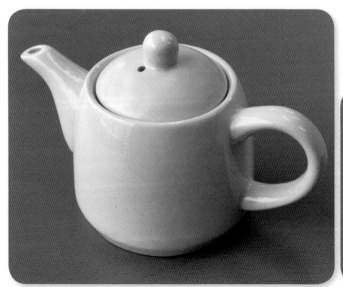

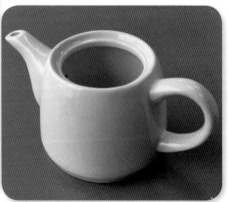

1 做記號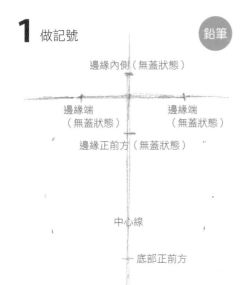

邊緣內側（無蓋狀態）

邊緣端
（無蓋狀態）　　　邊緣端
　　　　　　　　　（無蓋狀態）

邊緣正前方（無蓋狀態）

中心線

— 底部正前方

先畫出中心線和連結邊緣端的水平線，再做出邊緣正前方、內側、左右兩端的記號。也決定出底部正前方的位置，作出左右對稱的點來標出茶壺本體鼓起的位置

鉛筆

2 連結記號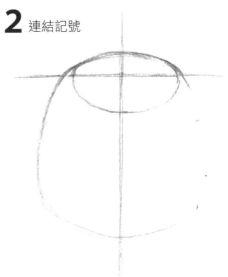

以短線一點一點連結

3 決定壺嘴和手把的位置

附著在對側的面上

壺嘴和把手成一直線

手把在看得到的一面，壺嘴則在看不到的一面

4 畫出壺嘴和手把

畫出連接接續面和補助線的最高位置點

5 畫出蓋子和底座

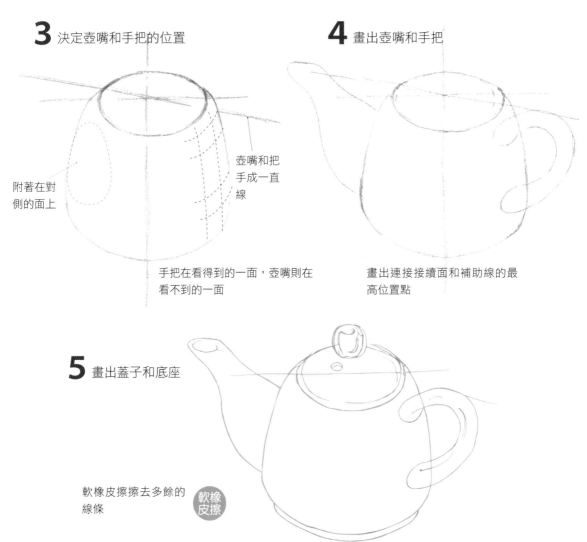

軟橡皮擦擦去多餘的線條

軟橡皮擦

6 以簽字筆描繪　簽字筆

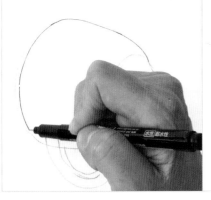

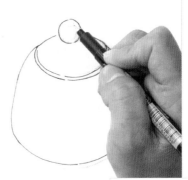

以簽字筆描繪鉛筆線。以自己容易畫的方向，訣竅是邊畫邊轉動畫紙。先畫本體之後，再畫蓋子，然後再畫壺嘴和手把

簽字筆完成

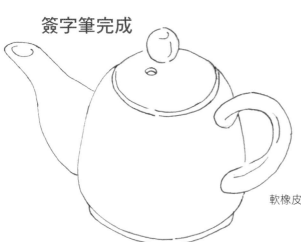

軟橡皮擦擦去多餘的線條　軟橡皮擦

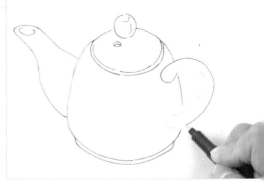

哪裡有陰影？

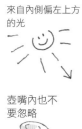

來自內側偏左上方的光

因為整體為圓形，陰影也要畫出曲線，才能呈現立體感。

壺嘴內也不要忽略

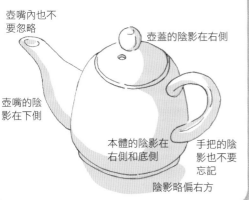

壺蓋的陰影在右側

壺嘴的陰影在下側

本體的陰影在右側和底側

手把的陰影也不要忘記

陰影略偏右方

7 蓋子和本體陰影上色

顏料　土黃色　深赭色

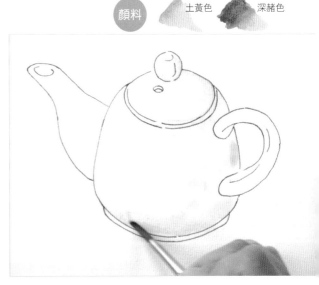

先在陰影處塗上淡淡顏色

8 追加本體的陰影

 土黃色　 深赭色

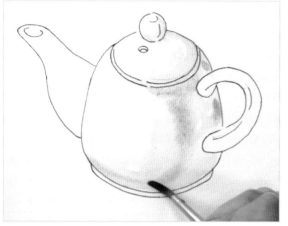

因為茶壺的本體是圓形，所以陰影也成曲線狀

9 追加壺蓋的陰影

 深赭色

追加邊緣側顏色

10 壺嘴畫出陰影

 土黃色　 深赭色

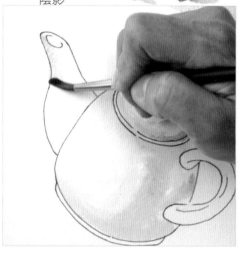

11 底座上色

 深赭色

筆尖沿著輪廓線上色。慣用右手的人，筆尖朝左的位置轉動畫紙較容易畫（左撇子則筆尖朝右）

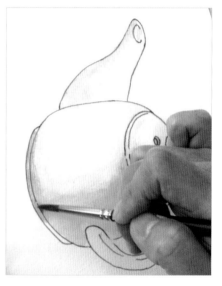

12 手把畫出陰影

 深赭色

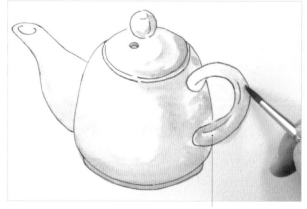

手把的角度處留白

13 畫出陰影

 墨魚棕色

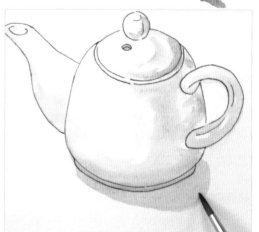

從壺底往外側擴展開來

14 手把追加陰影

土黃色　深赭色

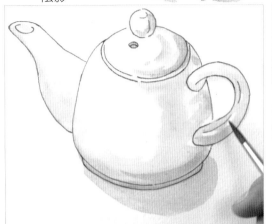

15 塗抹蓋子的厚度

土黃色　深赭色　墨魚棕色

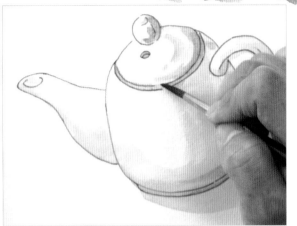

16 追加壺嘴陰影

墨魚棕色

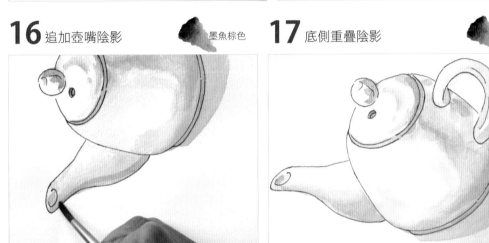

17 底側重疊陰影

墨魚棕色

完成

＊使用的顏色＊

土黃色　深赭色　墨魚棕色

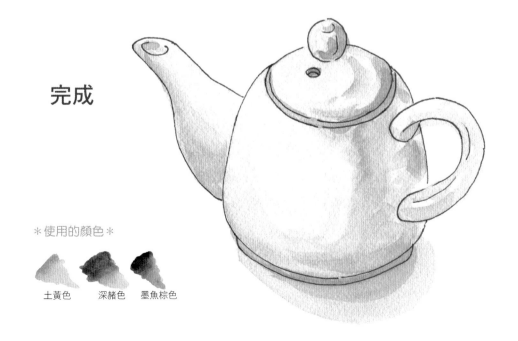

杯子和茶壺的 Gallery

●水壺

●蒜頭壺

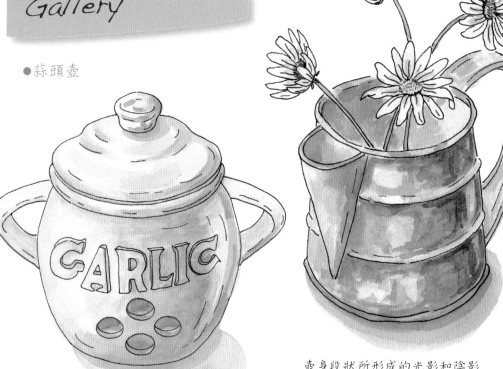

壺身段狀所形成的光影和陰影

因為文字浮凸，所以厚度在上方，
而凹洞處的厚度則在下方。

●茶具組

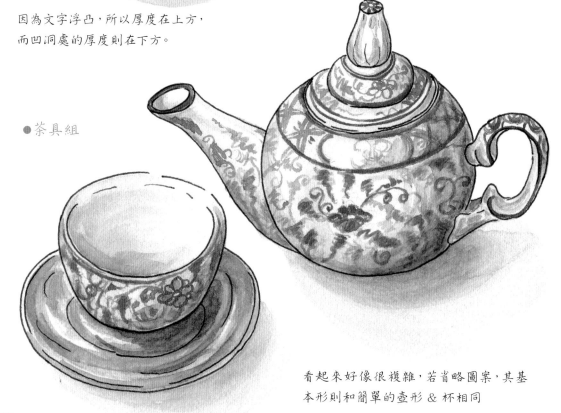

看起來好像很複雜，若肖略圖案，其基
本形則和簡單的壺形 & 杯相同

筒形變化

利用沒有高度的筒形描繪起司

1. 畫出上面的橢圓形
2. 畫出厚度
3. 分成 6 等分
4. 畫出各自的中心線
5. 加入文字

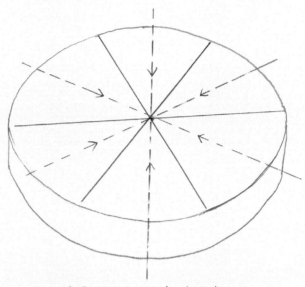

沿著圓形描繪的文字，朝向中心
描繪，就能呈現遠近感

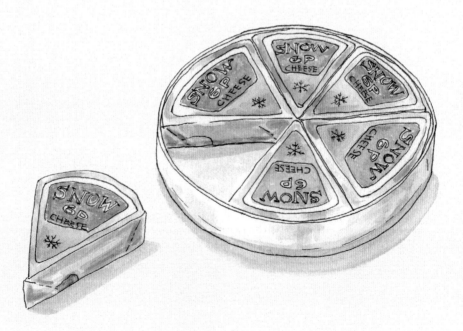

平面物品

明明看起來很**單純**，卻遲遲無法**決定形狀**……
那是因為無法確實**掌握形狀**
一點一點**了解形狀**後，再試著**畫**看看吧！

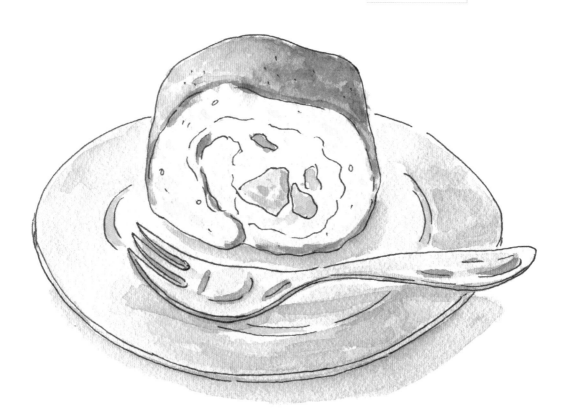

看起來很好吃的蛋糕捲，仔細觀察，由「平面盤子」、「雖是平面，兩端略微上揚的叉子」、「沒有厚度的立筒蛋糕」所組成。了解了各自的形狀後描繪看看吧！

盤子的畫法 ▷ P.71
叉子的畫法 ▷ P.74
這幅畫的畫法 ▷ P.76

* 使用的顏色 *

胭脂紅　深黃色　鉻綠色　胡克綠　群青色　土耳其藍

土黃色　深赭色　紅褐色　墨魚棕色　黑色

基礎盤子

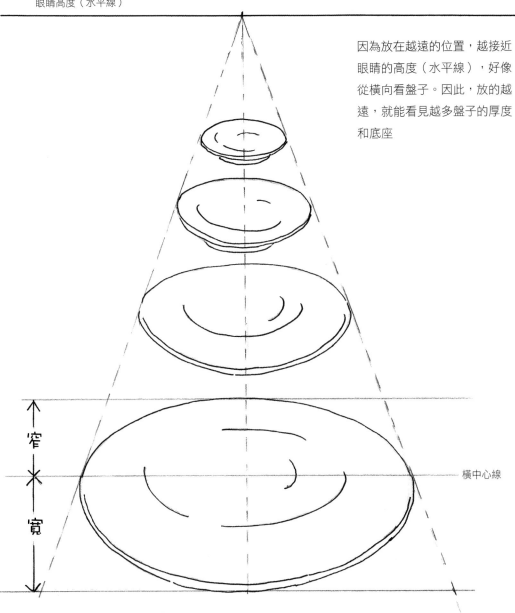

眼睛高度（水平線）

因為放在越遠的位置，越接近眼睛的高度（水平線），好像從橫向看盤子。因此，放的越遠，就能看見越多盤子的厚度和底座

窄

寬

橫中心線

連接橢圓頂點的線（盤子的橫中心線），盤子的正前方稍微寬廣些，就能呈現遠近感

那麼，來畫基本的**盤子**吧！

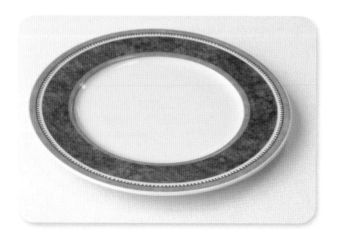

Point!

窄

寬

盤子正前方稍微寬廣些

1 做記號

鉛筆

畫出縱橫的中心線，然後在正前方、內側、
左右端各做出記號

2 連結記號

以短線一點一點地連接記號畫出曲線

3 描繪細部

增加內側的橢
圓和厚度

以軟橡皮擦擦掉多餘
的線條

軟橡
皮擦

4 簽字筆描繪輪廓

簽字筆

以容易描繪的方式，轉動紙張，以簽字筆描繪
輪廓

5 以簽字筆畫出內側的橢圓和厚度

只要最初的 4 個記號位置正確，線條略微歪斜也沒關係。
不要過於緊張，輕鬆地描繪吧！

簽字筆完成

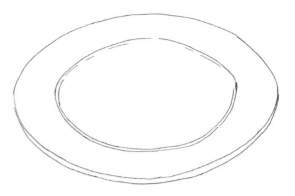

以軟橡皮擦按壓，擦去鉛筆
線條

軟橡皮擦

6 外側橢圓上色

 顏料　群青色

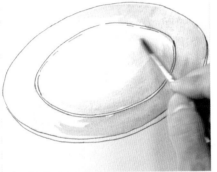

省略圖案，畫出濃淡色。因為實際的盤子
是平面的，沒有特別形成陰影的地方。此
時，就由自己決定濃淡的位置吧！這次，
就在右下方呈現陰影

7 內側橢圓上色

 墨魚棕色　黑色

顏料淡化後，在右下方作出陰影。筆觸殘
留也不必在意。建議以漂亮的漸層色表現，
過度描繪是失敗的原因！

8 裝飾線上色

 鉻綠色

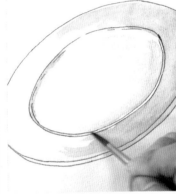

使用筆尖，轉動畫紙進行上色

9 添加陰影

墨魚棕色

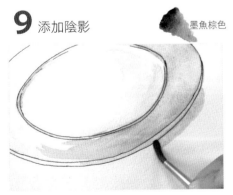

以筆尖沿著盤子邊緣開始上色，逐漸往外側
擴展開來

完成

＊使用的顏色＊

鉻綠色　群青色　墨魚棕色　黑色

73

描繪湯匙和叉子吧！

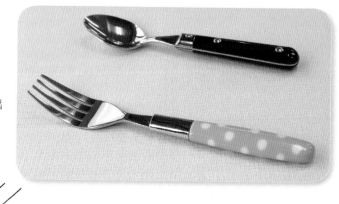

❶ 決定湯匙和叉子的擺放位置後，畫出中心線

前端

叉頭　鼓起處　叉柄　高處

末端　中心線

❷ 前端、叉頭、鼓起處、叉柄、高處、末端等重點部分畫出平行線

❸ 平行線上沿著叉子的形狀做出記號。此時，中心線略偏內側，中心線外側保留較長，如此即可呈現遠近感

叉子前端的平行線稍微上揚（畫在中心線上，看起來很像熊掌）

稍微上揚

前端

窄

寬

中心線

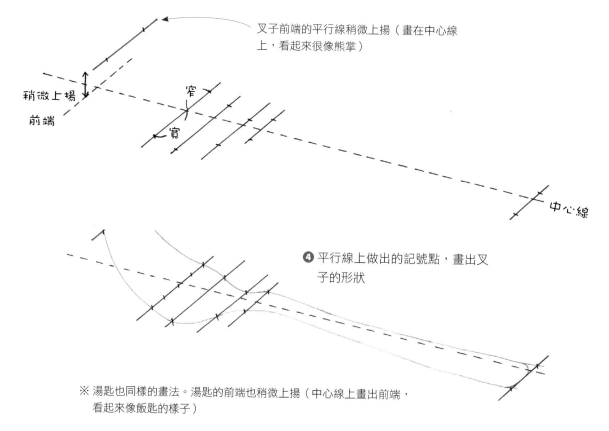

❹ 平行線上做出的記號點，畫出叉子的形狀

※ 湯匙也同樣的畫法。湯匙的前端也稍微上揚（中心線上畫出前端，看起來像飯匙的樣子）

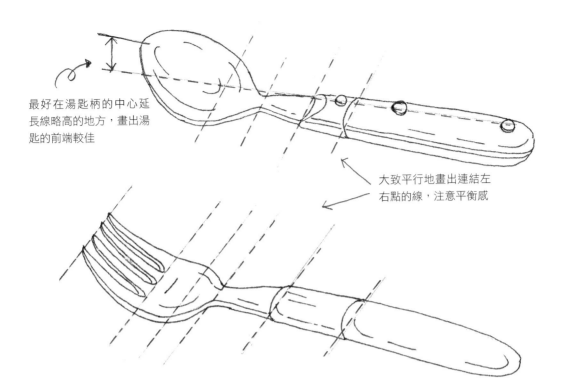

最好在湯匙柄的中心延
長線略高的地方，畫出湯
匙的前端較佳

大致平行地畫出連結左
右點的線，注意平衡感

有關陰影

接觸桌面處的影子和偏離的影子

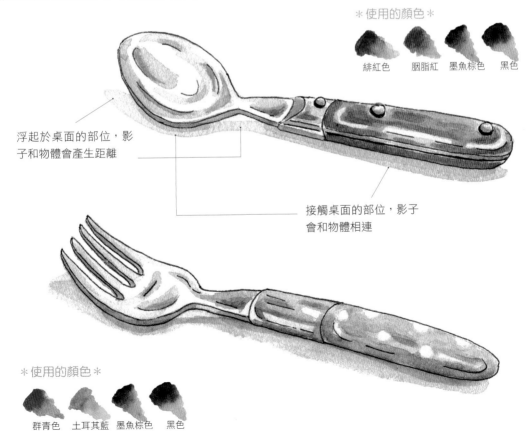

＊使用的顏色＊

緋紅色　胭脂紅　墨魚棕色　黑色

浮起於桌面的部位，影
子和物體會產生距離

接觸桌面的部位，影子
會和物體相連

＊使用的顏色＊

群青色　土耳其藍　墨魚棕色　黑色

盤子上的蛋糕捲

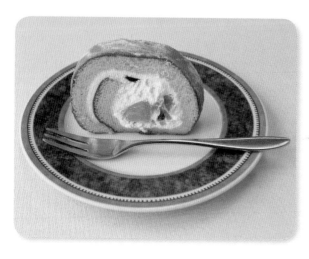

1 做出記號點

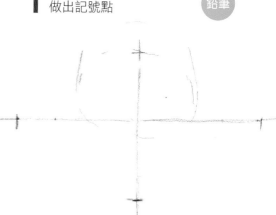

畫出縱橫的中心線,然後,在盤子的正前方、內側、左、右兩端做出記號。也要決定蛋糕捲大致的位置

2 連結記號點

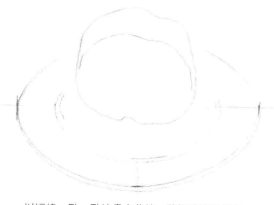

以短線一點一點地畫出曲線,將記號連結起來

3 描繪蛋糕捲

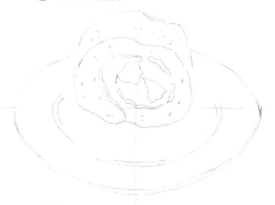

蛋糕上的砂糖粉和海綿蛋糕體以點狀來表現

4 叉子的重點部位畫出線條

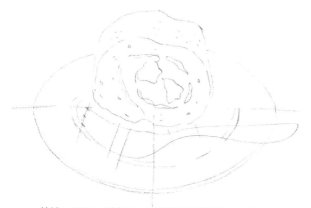

前端、叉頭、鼓起處、叉炳等重要部位,畫出平行線

5 目測線條畫出叉子

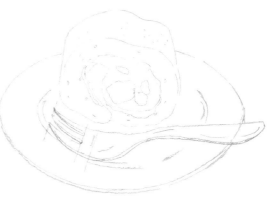

軟橡皮擦擦去多餘的線條

軟橡皮擦

6 以簽字筆描繪　鉛筆

蛋糕（輪廓）　　　　盤子　　　　　　　叉子

蛋糕（細部）

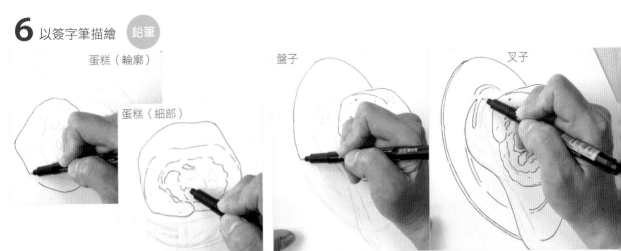

依照蛋糕捲輪廓→細部→盤子→叉子之順序描繪

簽字筆完成

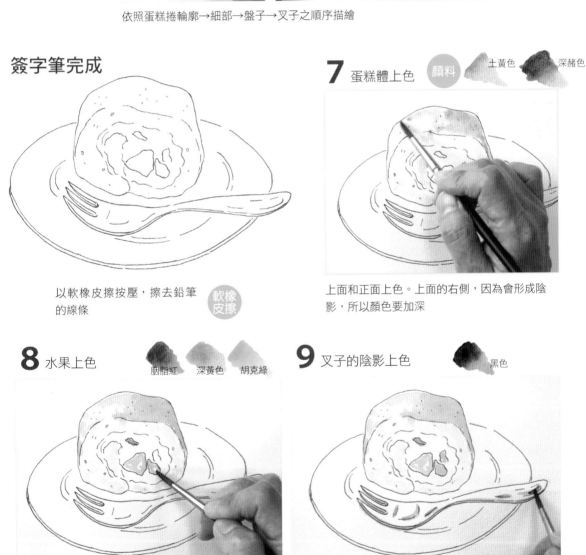

以軟橡皮擦按壓，擦去鉛筆
的線條　　軟橡皮擦

7 蛋糕體上色　顏料　土黃色　深赭色

上面和正面上色。上面的右側，因為會形成陰
影，所以顏色要加深

8 水果上色　胭脂紅　深黃色　胡克綠

橘子（橙色）、草莓（紅色）、奇異果（綠色）上
色

9 叉子的陰影上色　黑色

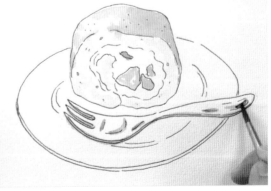

叉子的暗處和厚度部分上色

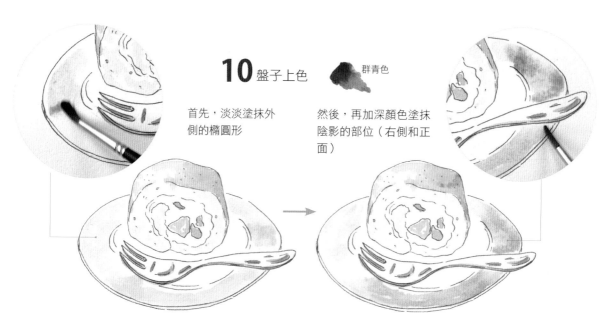

10 盤子上色

群青色

首先,淡淡塗抹外側的橢圓形

然後,再加深顏色塗抹陰影的部位(右側和正面)

11 呈現蛋糕體的質感

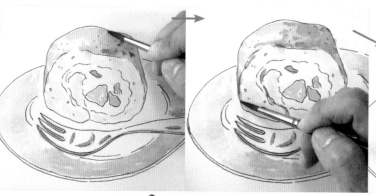

正前方的面也加入橙色以表現凹凸感。橘子也要加入陰影

土黃色

右上不規則地補色

土黃色　紅褐色

△左方和上方

捲起來的一端也要加深顏色

紅褐色

右方和下方▷

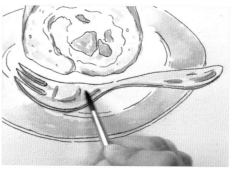

12 鮮奶油上色

土耳其藍

13 叉子上色

顏料淡化後,保留受光處之外,其餘都上色。已經上色的陰影處重疊上色也 OK

黑色

顏料淡化後,不規則地塗抹能呈現凹凸感

14 盤子內側橢圓形上色

墨魚棕色

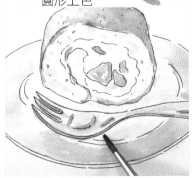

顏料淡化後,粗略地上色

15 添補盤子的顏色

群青色

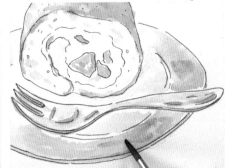

視整體均衡狀況補色

16 裝飾線條上色

鉻綠色

17 加入陰影

墨魚棕色

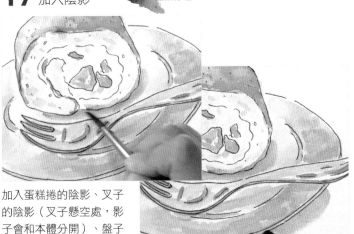

加入蛋糕捲的陰影、叉子的陰影(叉子懸空處,影子會和本體分開)、盤子的陰影

18 最後修飾

紅褐色

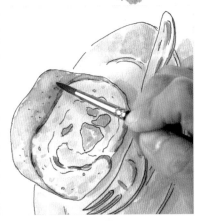

最後視整體的均衡狀況補足顏色。在此,雖然只有蛋糕捲補上茶色,但其他不滿意處,也可以補色

完成

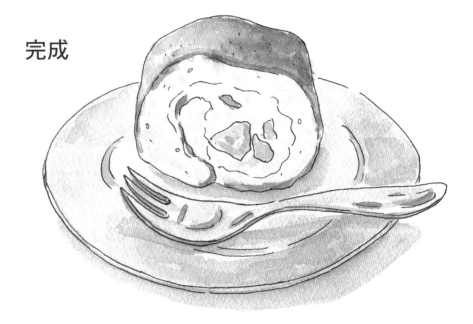

盤子上的三明治

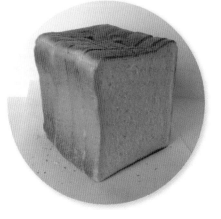

使用透視法
描繪吐司

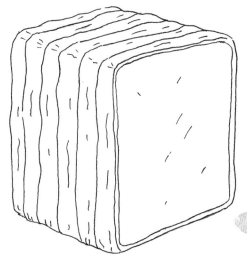

以基本長方形畫出切成六片、重疊直立的土司

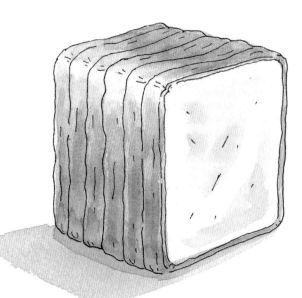

＊使用的顏色＊

土黃色　　深赭色　　紅褐色

透視圖法的複習

盤子：一點透視圖法

吐司：二點透視圖法

（有關透視圖法請參照 P.8）

吐司的消失點

因為從相同的眼睛高度來看盤子和土司，所以，各自平行線的延長線會在相同的水平線上交集

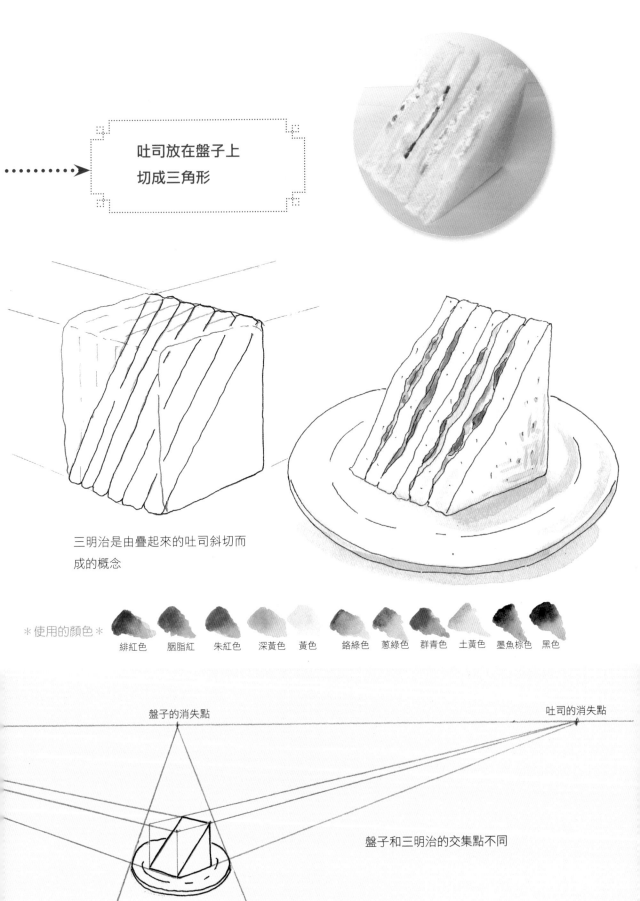

吐司放在盤子上
切成三角形

三明治是由疊起來的吐司斜切而
成的概念

* 使用的顏色 *

| 緋紅色 | 胭脂紅 | 朱紅色 | 深黃色 | 黃色 | 鉻綠色 | 蔥綠色 | 群青色 | 土黃色 | 墨魚棕色 | 黑色 |

盤子的消失點

吐司的消失點

盤子和三明治的交集點不同

●盤子 + 葡萄

考量光的方向，加入葡萄的陰影，
表現出圓潤感

明

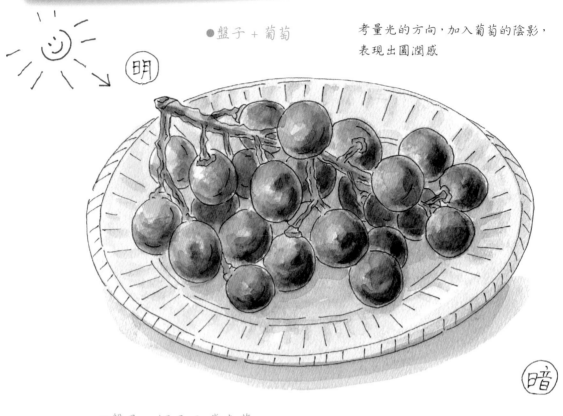

暗

●盤子 + 杯子 & 常春藤

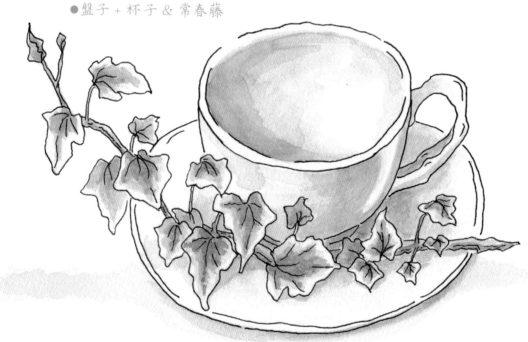

被常春藤遮住的部分，也以透視
法的原理來畫出底稿

●盤子 + 箱型蛋糕

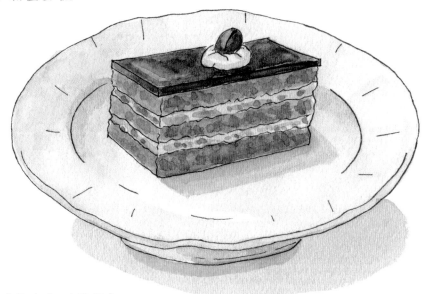

盤子底座較高者，其陰影會
與盤子略微分開

↑↓為了讓蛋糕看起來確實放在盤子上的感覺，
　盤子的面和蛋糕底的面要融合

●四方形盤子 + 筒狀蛋糕

雖然盤子內側四角平坦，外側四角稍微往上傾斜，
但因為從正面以一點透視圖法來描繪，無論哪一
側的四角都朝向相同的消失點

■ 剪刀

① 連結左右握把兩端的線條延伸，和水平線交接
 的地方為消失點

② 畫出連結兩握把間（中心）和螺絲軸的連結線
 （剪刀的中心線）

③ 中心線上決定出剪刀的長度（A），從此處朝向
 消失點畫線。然後，在這條線上決定刀刃的位
 置（B・C）
 此時，從A點往內側刃尖（B），從A點往靠
 己側的刃尖（C）距離略微寬廣，就能呈現深度
 感

＊ 剪刀從螺絲軸位置到刃尖處的長度，和螺絲軸
 到握把的長度不一定相同。此外，握把和刃
 尖未必設計成直線的情形也會發生，所
 以，請仔細觀察後再畫吧！

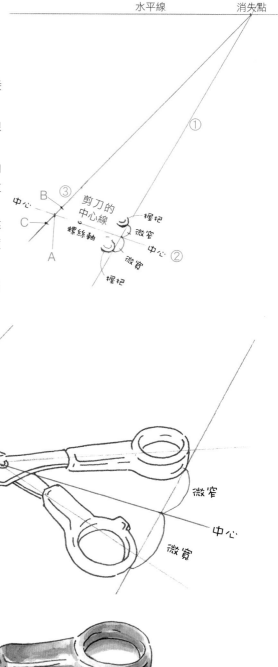

水平線　　消失點

剪刀的
中心線

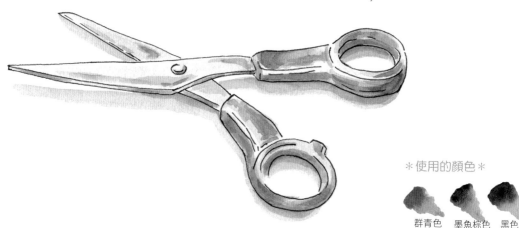

＊使用的顏色＊

群青色　墨魚棕色　黑色

■ 紅酒開瓶器

A

比A稍微寬些

* 以平坦的四角形為基礎，決定正確的比例
* 中央下方套在酒瓶口的部分，以筒狀的概念
 進行描繪吧！

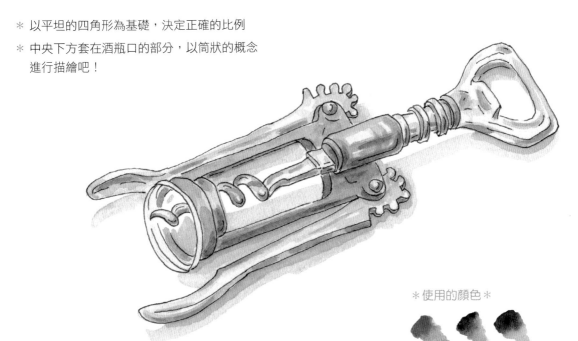

＊使用的顏色＊

群青色　墨魚棕色　黑色

■ 聖誕主題飾品

★星形畫法★

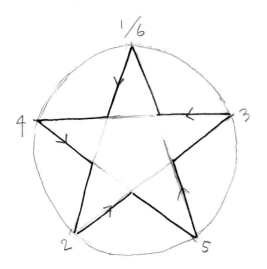

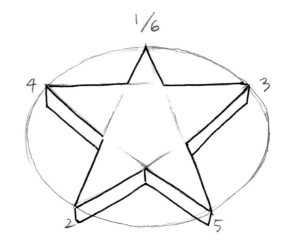

自正上方看時，畫出圓形後，在圓周上做出 5 等分的記號，再依照 1~5 的順序以直線連結

從斜前方看時，若想呈現遠近感，不是畫成圓形，而是要畫出橢圓形做記號，並在靠己側畫出厚度感

厚度是重點

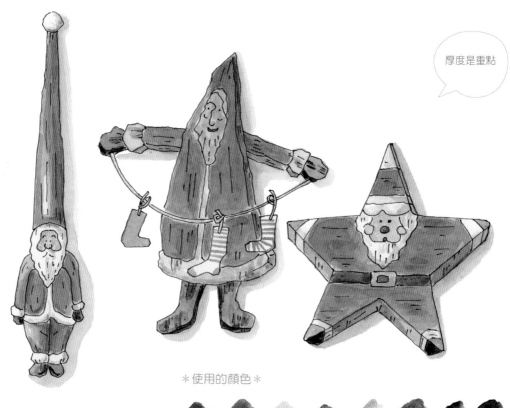

＊使用的顏色＊

緋紅色　胭脂紅　皮膚色　鉻綠色　土黃色　深赭色　墨魚棕色　黑色

■ 帽子和鏟子

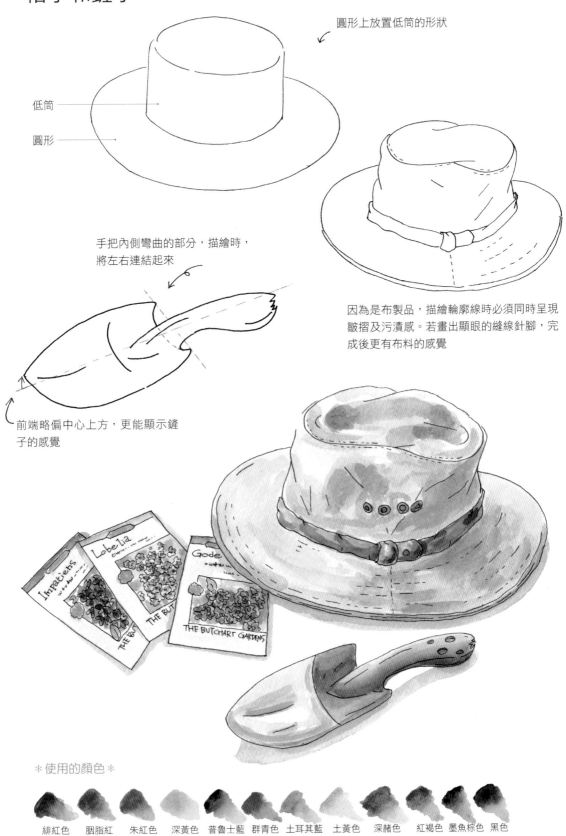

圓形上放置低筒的形狀

低筒

圓形

手把內側彎曲的部分，描繪時，
將左右連結起來

前端略偏中心上方，更能顯示鏟
子的感覺

因為是布製品，描繪輪廓線時必須同時呈現
皺摺及污漬感。若畫出顯眼的縫線針腳，完
成後更有布料的感覺

使用的顏色

緋紅色　胭脂紅　朱紅色　深黃色　普魯士藍　群青色　土耳其藍　土黃色　深赭色　紅褐色　墨魚棕色　黑色

實用小資訊

畫材

固體透明水彩顏料
Cake Colors 透明 24 色組／
HOLBEIN

掀蓋式調色盤

水彩筆
PARA RESABLE 350R NO.6 ／ HOLBEIN

3B 鉛筆

素描本
水彩紙

軟橡皮擦

其他
筆洗（只要能裝水的容器都 OK）
抹布

耐水性筆
PIGUMA（0.05~0.3mm）
／ SAKURA CRAYPAS

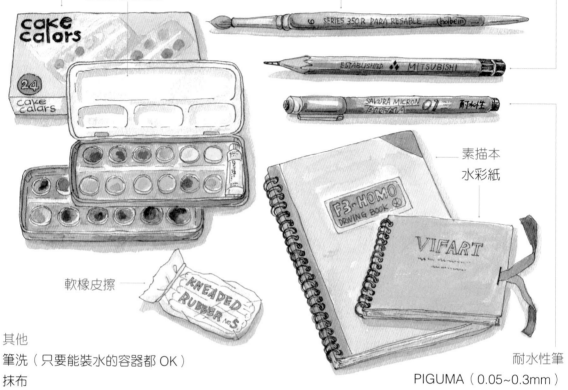

※ 除了此處所介紹的畫材之外，
　國內、外諸多大廠也販賣許多
　畫材，尋找自己喜歡的畫材也
　是樂趣之一。

※ 使用管狀顏料時，可將管內的
　顏料全部擠在調色盤的小格
　內，待其乾燥後，就和固體顏
　料的使用方式一樣，邊水溶邊
　使用。使用完後不需清洗，可
　繼續使用。

透明水彩和不透明水彩

水彩顏料分為「不透明」和「透明」兩種，本書所
使用的水彩則是「透明」水彩。透明水彩顏料乾了
之後，就算上層重疊塗上其他顏色，仍能通透地看
見先前塗上的顏色。尤其能表現漂亮的模糊色及水
潤感，素描使用非常輕鬆，在此非常推薦。

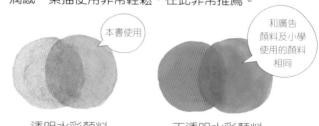

本書使用

和廣告
顏料及小學
使用的顏料
相同

透明水彩顏料　　　　不透明水彩顏料

1 輔助線

以鉛筆畫出輔助線

2 鉛筆底稿

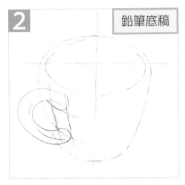

以鉛筆畫出大致的形狀

3 擦拭

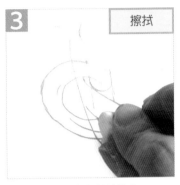

以軟橡皮擦擦去多餘的線條

4 簽字筆描繪

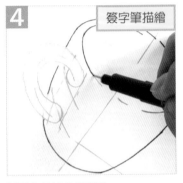

以耐水性簽字筆描形

5 擦拭

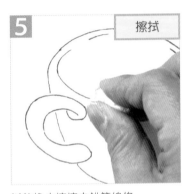

以軟橡皮擦擦去鉛筆線條

6 顏料

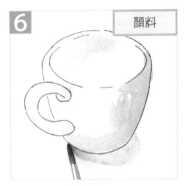

以透明水彩顏料上色

有關軟橡皮擦

在此肩負重要作用的就是軟橡皮擦，因為不同於一般書寫文字時使用的橡皮擦，所以特別在此介紹。

【特徵】
□柔軟，能自由改變形狀
□不會釋放出有毒物質
□不損傷紙面

【使用方法】

使用前：先捏下一小塊容易使用的大小後，再充分進行揉捏。

＊拉長之後對摺、再拉長再對摺，如此重複進行數次。

使用時：按壓在紙上。

＊手指捏著軟橡皮擦按壓在紙上，以軟橡皮擦沾附鉛筆粉。軟橡皮擦沾附鉛筆粉後，必須將黑處揉捏包住，不像一般橡皮擦的使用方式。軟橡皮擦使用後，會變成黑色塊狀。整個變黑之後，再取一塊新的代替吧！

▍固體透明水彩的使用方法 ▍

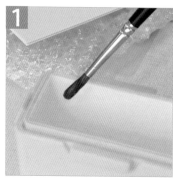

水彩筆沾濕後，利用筆洗邊緣瀝
掉多餘的水分

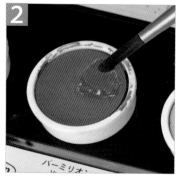

沾濕的畫筆直接沾取顏料

在調色盤上調色

在廢紙上試色

上色

不要一開始
就猛塗濃色！
若覺得顏色太淡時，
再數次重疊加深
顏色吧！

▍混色 ▍

沾取 A 色

以沾取 A 色的畫筆，直接沾取 B 色

1 3 4 5

和上述相同。
雖然 B 的顏料裡沾到 A 色，但沒關
係不必在意。顏料的清潔方式會在下
一頁介紹。

顏料的清潔

因為直接用沾了紅色的畫筆沾取黃色顏料，所以，黃色的固體顏料染上了紅色

將畫筆充分洗淨後，以乾淨的水塗抹固體顏料

以面紙吸收水分

還原成乾淨的黃色

調色盤的清潔

調色盤上沾附各種顏色，已呈現乾燥狀

以畫筆塗抹上乾淨的水

再以面紙擦拭，即可回復乾淨狀態

很方便的畫材『水筆』

AQUASH ／ Pentel

筆軸裝入清水後，只要輕壓筆軸，筆尖就會濕潤，緊按則水會滴滴落下。繪畫時稍微按壓筆軸即可。若要清潔顏料及調色盤時，緊緊按壓使水滴落下，再以面紙擦拭即可。

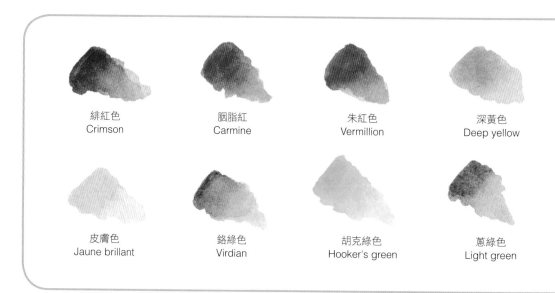

| 緋紅色 Crimson | 胭脂紅 Carmine | 朱紅色 Vermillion | 深黃色 Deep yellow |
| 皮膚色 Jaune brillant | 鉻綠色 Virdian | 胡克綠色 Hooker's green | 蔥綠色 Light green |

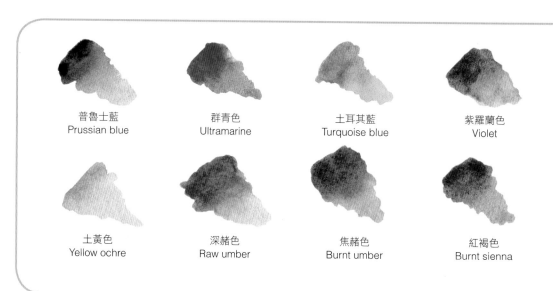

| 普魯士藍 Prussian blue | 群青色 Ultramarine | 土耳其藍 Turquoise blue | 紫羅蘭色 Violet |
| 土黃色 Yellow ochre | 深赭色 Raw umber | 焦赭色 Burnt umber | 紅褐色 Burnt sienna |

濃色調、淡色調清楚呈現，漸層排列的顏色樣本非常方便。
若想使用的固體透明水彩顏色這裡沒有時，就自己製作顏色樣本吧！
就算是相同顏色名稱，也會因廠牌不同而有些許的差異。

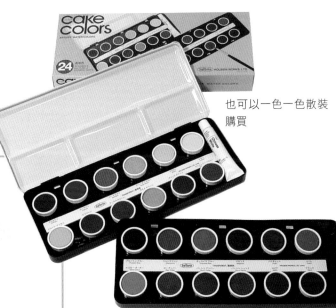

也可以一色一色散裝
購買

黃色
Yellow

檸檬黃
Lemon

橄欖綠
Olive green

黃綠色
Greenish yellow

製作顏色樣本（使用水彩紙）

1 沾取濃色塗抹

紅紫色
Magenta

歌劇紅
Opera

2 清洗畫筆，讓
畫筆飽含水分

墨魚棕色
Sepia

黑色
Black

3 在塗好的顏色
一端，以筆尖
接觸溶色

白色顏料

雖然顏料套組裡會有一支管狀的白色透明顏
料，但和白色混合後很類似不透明水彩，所
以，不建議與白色混色。

4 筆尖鋸齒狀移
動使顏色擴散
開來

重疊顏色的顏色樣本

固體透明水彩顏料
Cake Colors 透明 24 色組／HOLBEIN

塗抹 1 次
塗抹 3 次
塗抹 2 次

因為透明水彩底色通透，透過顏色重疊，漸漸加深顏色。此顏色樣本全部都是以同一顏色重疊而成。

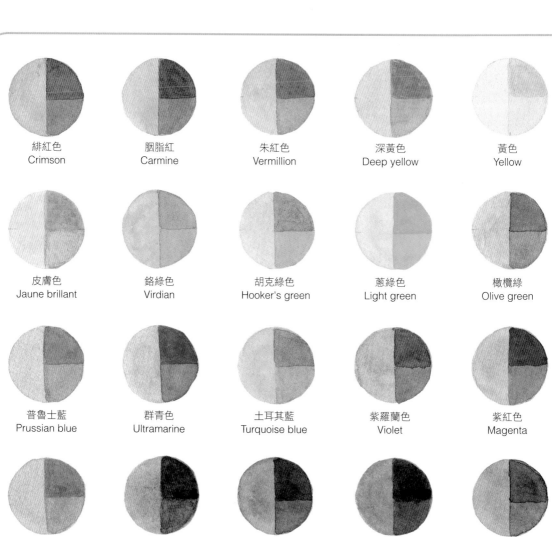

緋紅色 Crimson	胭脂紅 Carmine	朱紅色 Vermillion	深黃色 Deep yellow	黃色 Yellow
皮膚色 Jaune brillant	鉻綠色 Virdian	胡克綠色 Hooker's green	蔥綠色 Light green	橄欖綠 Olive green
普魯士藍 Prussian blue	群青色 Ultramarine	土耳其藍 Turquoise blue	紫羅蘭色 Violet	紫紅色 Magenta
土黃色 Yellow ochre	深赭色 Raw umber	焦赭色 Burnt umber	紅褐色 Burnt sienna	墨魚棕色 Sepia

混色樣本

固體透明水彩顏料
Cake Colors ／ HOLBEIN

以調色盤混色塗抹時，必須等紙上的顏料乾燥後，再重疊其他顏色，即使是同樣的混色，也能產生微妙的顏色變化。

檸檬黃
Lemon

黃綠色
Greenish yellow

歌劇紅
Opera

黑色
Black

調色盤混色　　　　　　　　　　　　　塗抹在紙上，
　　　　　　　　　　　　　　　　　乾燥後再重疊上色

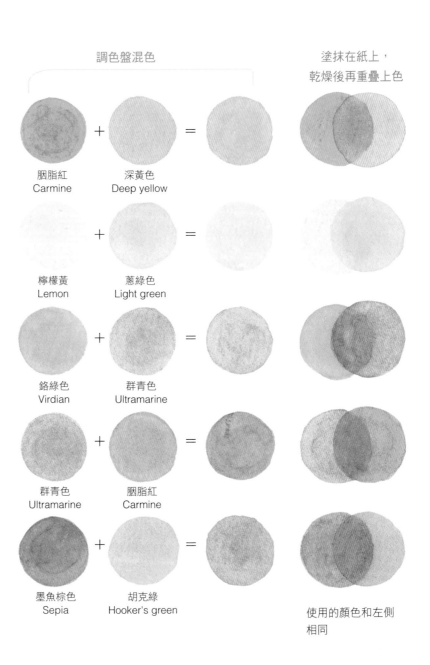

胭脂紅　　　　深黃色
Carmine　　　Deep yellow

檸檬黃　　　　蔥綠色
Lemon　　　　Light green

鉻綠色　　　　群青色
Virdian　　　Ultramarine

群青色　　　　胭脂紅
Ultramarine　Carmine

墨魚棕色　　　胡克綠
Sepia　　　　Hooker's green

使用的顏色和左側相同

95

PROFILE

倉前朋子 Tomoko Kuramae

插畫作者

＊1961年出生於東京
＊曾在設計公司從事櫥窗、包裝、卡片設計等工作，2001年成立了studio pittoresco工作室
＊從事水彩畫・插畫・卡片・版畫等插畫設計、手工藝品設計師
＊出席各地的文化活動，也擔任美術及設計教室講師
＊此外，非常關心兒童的藝術造型教育，開辦取材自然的兒童藝術造型工作室
＊2008年秋，舉辦輕鬆繪畫作品展
＊2011年冬，舉辦作品展PAKUGAKI Festa
＊致力於讓更多的人感受到繪畫的樂趣！
＊網址 http://pittoresco.petit.cc/

TITLE

素描+水彩 什麼都能畫的技術秘訣

STAFF

出版	瑞昇文化事業股份有限公司
作者	倉前朋子
譯者	蔣佳珈

總編輯	郭湘齡
責任編輯	莊薇熙
文字編輯	黃美玉　黃思婷
美術編輯	謝彥如
排版	菩薩蠻數位文化有限公司
製版	明宏彩色照相製版股份有限公司
印刷	桂林彩色印刷股份有限公司
法律顧問	經兆國際法律事務所　黃沛聲律師

戶名	瑞昇文化事業股份有限公司
劃撥帳號	19598343
地址	新北市中和區景平路464巷2弄1-4號
電話	(02)2945-3191
傳真	(02)2945-3190
網址	www.rising-books.com.tw
Mail	resing@ms34.hinet.net

本版日期	2017年6月
定價	260元

國家圖書館出版品預行編目資料

素描+水彩什麼都能畫的技術秘訣 / 倉前朋子
著 ; 蔣佳珈譯. -- 初版. -- 新北市 : 瑞昇文化,
2016.04
96　面 ; 18.2 X 25.7　公分
ISBN 978-986-401-091-2(平裝)
1.素描 2.水彩畫 3.畫冊

947.16　　　　　　　　　105004078

SHIPPAISHINAI RAKURAKU SKETCH
© Tomoko Kuramae 2015
All rights reserved.
Originally published in Japan by MAAR-sha Co.,Ltd Japan
Chinese (in traditional character only) translation rights arranged with
MAAR-sha Co.,Ltd Japan through CREEK & RIVER Co., Ltd.